纸上美术馆 系列
从艺术小白进阶名画收藏家

LE
MUSÉE
IDÉAL

纸上美术馆

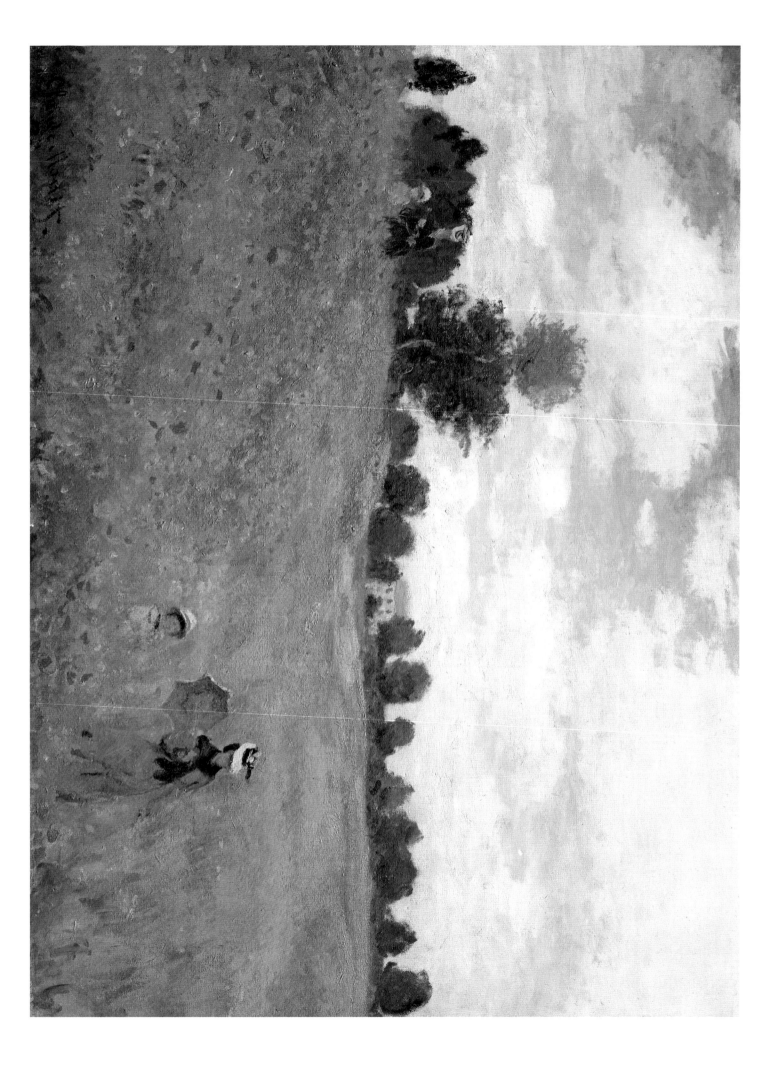

LE
MUSÉE
IDÉAL

纸上美术馆

SISLEY

风景至真

西斯莱

[法] 勒妮·格里莫 著　吕梦莹 译

北京联合出版公司
Beijing United Publishing Co.,Ltd.

马尔利勒鲁瓦郊外

无论什么季节，西斯莱总喜欢漫步乡郊野外。他渴望通过画笔将气候的变换与天空之美永恒地定格在画布上。

7

塞纳河湾

西斯莱不仅描绘乡下美景，也将塞纳河沿岸的工业活动场景收进画中。

29

A

B

从枫丹白露到卢万河畔莫雷

西斯莱与印象派画家们一起，孜孜不倦地
将所到之处的城市与风景——记录。

英格兰，寻根之旅

在最后一次前往威尔士时，海上的美景让
西斯莱赞叹不已，他在这段时间的创作饱
含抒情色彩。

C D

A

SISLEY　　　　西斯莱

马尔利勒鲁瓦郊外

多年来，西斯莱走遍了瓦桑、卢沃谢讷[1]、马尔利勒鲁瓦、马尔利港等地以及周边乡村的大街小巷。他在这期间创作的作品使其逐渐崭露头角，其中包括《通往马尔利水利工程的小道[2]，卢沃谢讷》（见第 8—9 页）以及创作于 1876 年的《马尔利港的洪水》（见第 22—23 页）系列画作。无论天气好坏，无论季节转换，西斯莱凭借超乎寻常的观察力，总能捕捉到因气候变化而产生的美景并将其定格在画布上，再小的细节也难从他的画笔尖溜走。西斯莱喜欢安静独行，尤喜下雪天和雾天，因为大气中的水汽可以弱化一切嘈杂，甚至隐藏行人的脚步声。宜人的艳阳天也为西斯莱带来了不少灵感，令他创作出以天空为重点的、光线明亮的作品。西斯莱在描绘天空方面尤为出众。

1. Louveciennes，法国镇名，根据其发音，又译作路维希安、鲁弗申等。（译者注，下同）
2. La Machine de Marly，位于伊夫林省的塞纳河上，在凡尔赛宫以北 7 千米、巴黎市中心以西 16.3 千米。这项工程是为了从地势较低的塞纳河抽水到地势较高的凡尔赛宫，以满足宫内数个喷泉用水。

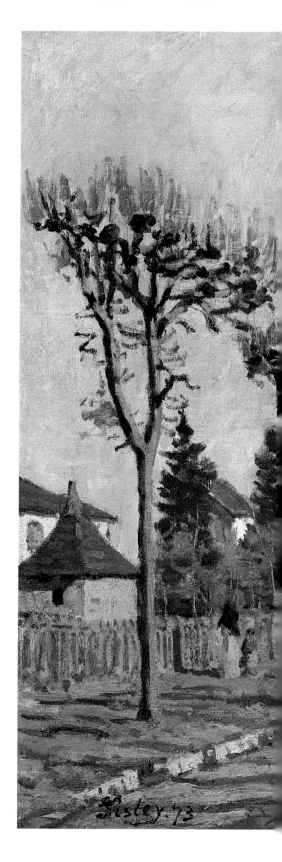

风格与技巧
通往远方的路

 沿着瓦桑与卢沃谢讷之间的小山，一条小路缓缓向下，朝着马尔利水利工程和布吉瓦尔的方向延伸。西斯莱从这里望去，可以看见杜巴利伯爵夫人城堡的城墙。该城堡由法国国王路易十五送给情妇杜巴利伯爵夫人，曾于法国大革命期间受到破坏。画面左侧的小房子是水利工程员工的宿舍。马尔利水利工程被当时的人称为马尔利机械，是由水泵、水塔、水渠构成的一套输水工程，作用是将塞纳河的水抽到比它地势高150米的马尔利城堡公园和凡尔赛花园中，供喷泉和水景使用。主持修建者为让-巴蒂斯特·科尔贝[1]。

 一条向地平线延伸、逐渐消逝的道路，这是西斯莱作品中常见的元素。画作中，这条路垂直于画面向远处伸展，透视效果极佳。路左侧的树木仿佛站岗的侍卫，树影参差地落在马路和人行道上——光影斑驳之处，正好为画家提供了施展光影技法的空间。

 西斯莱习惯在风景中插入几个人影，使画面更和谐，此画亦然：中景左侧的人行道上可以看到人物的身影。

1. 1619—1683 年，法国政治人物、国务活动家，长期担任法国财政大臣和海军国务大臣，是路易十四时代法国著名的人物之一。

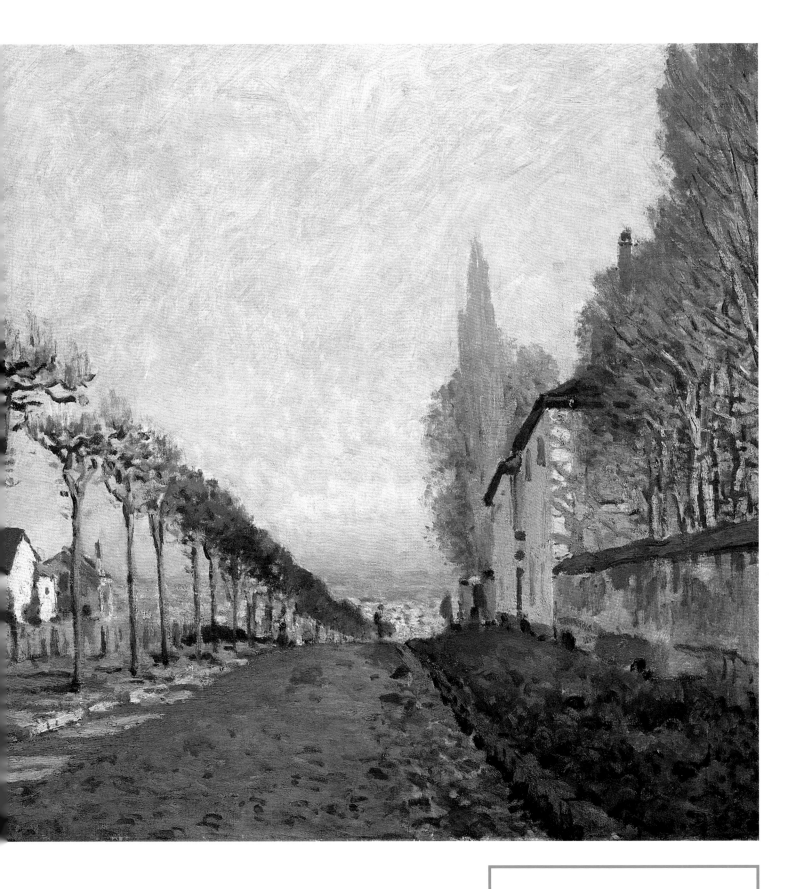

《通往马尔利水利工程的小道，卢沃谢讷》

1873 年　布面油彩画
高：54.5 厘米　宽：73 厘米
巴黎　奥赛博物馆

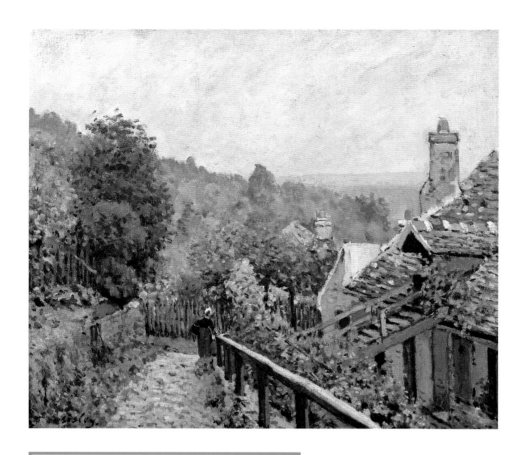

绿意盎然

为了创作左页这幅画，西斯莱专门前往卢沃谢讷的高处，来到这条位于半山坡、掩映在果园和菜地间的小径上。画面中，一片葱郁占据了画布的三分之二；右侧的房屋与沿坡道的篱笆均由垂直线条和斜线构成，与大片的绿色形成对比，使构图平衡。画中还描绘了一小段楼梯，将小屋的窗户与小路直接连通。即将消失在小路拐角处的女子并非独自前行，她正伸手去牵右侧的一个小女孩。画家只用了寥寥几笔来勾勒小女孩的身影。

右页这幅画同样是一个女人牵着一个孩子，两人走在一条由淡紫色和粉红色铺就的小路上。不过这次他们是面对观者，走在高大的树木下。繁盛的树木几乎遮住了整个天空，这在西斯莱的画作中并不常见。从嫩绿色到橄榄绿色，画中的绿色复杂多变、深浅不一，各种绿色共同为这迷人的乡村美景增添了独特的韵脚。

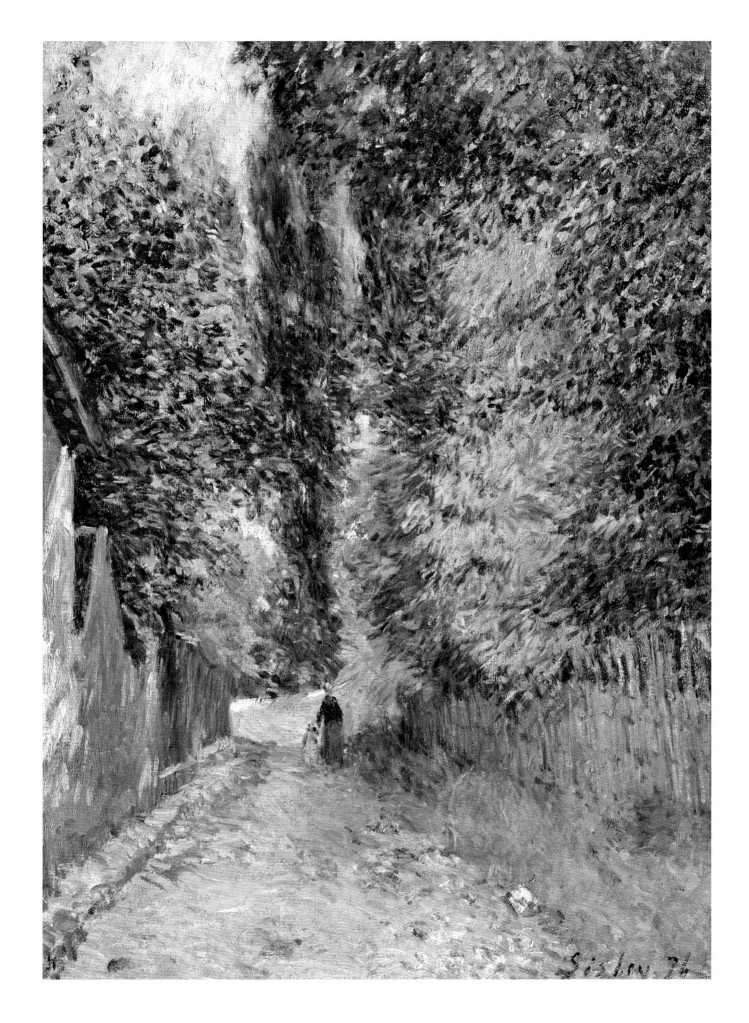

马尔利勒鲁瓦郊外

《雾，瓦桑》

1874 年　布面油彩画
高：50.5 厘米　宽：65 厘米
巴黎　奥赛博物馆

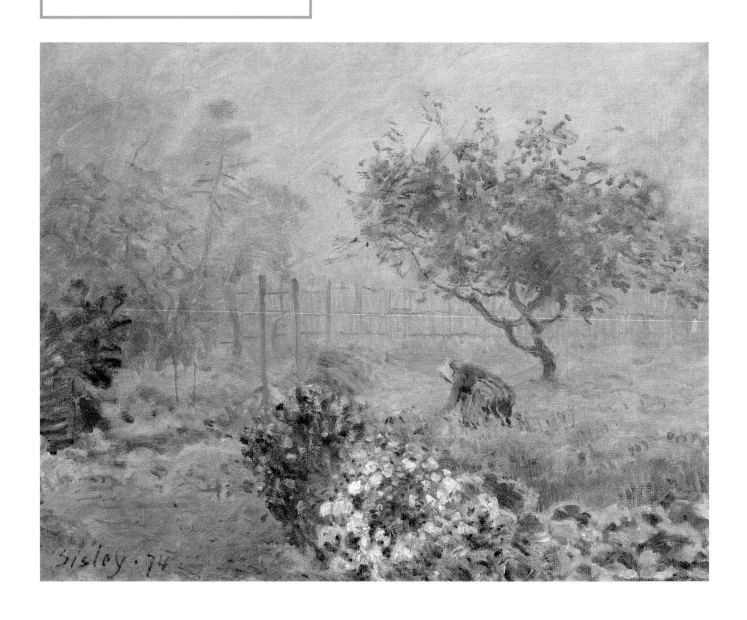

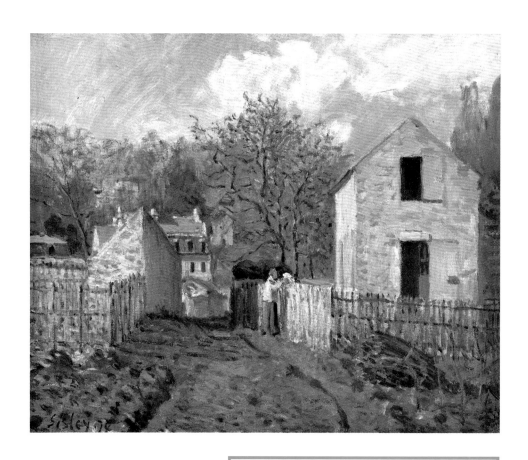

大气的变幻

　　1871年秋，西斯莱搬到塞纳–瓦兹省（今天的伊夫林省）卢沃谢讷附近的一个村庄。这里位置绝佳，是观察大自然神奇变化的理想地点，没有哪个画家能抗拒得了这里的魅力。左页这幅画作中，西斯莱用银白色调来展现晨雾，从近景中花朵绽放的灌木丛可以看出画家描绘的不是冬天的寒雾，而是春日的晨雾。画面整体呈现灰蓝色调，混杂着紫色，还零星点缀着黄色、白色、粉色和橙色。在雾气的作用下，景物的边缘变得模糊，甚至相互交融。画中的女子仿佛与大自然融为一体：她的身体向前倾，与远景处树干的倾斜角度几乎相同。晨雾将一切事物笼罩在朦胧的光晕中。

　　右页这幅画同样取景自瓦桑的村庄。西斯莱在画中展现了一种色彩明丽、充满欢愉的效果，与左页这幅形成了鲜明的对比。在灿烂的阳光下，景物的轮廓，尤其是建筑的轮廓清晰地呈现出来。画面的构图以垂直线条为主，包括树木及倚靠在篱笆前的人物，其间也穿插着一些斜线，为天空带来了一些动感。远景中红色的屋顶几乎处于画作的中心位置，给画面增添了一丝色彩。画中的小路名为埃塔西路，路的两端分别连接保罗·杜美总统街和公主街。西斯莱取景的位置位于公主街的尽头，创作这幅画时，他已经在公主街2号生活了三年。

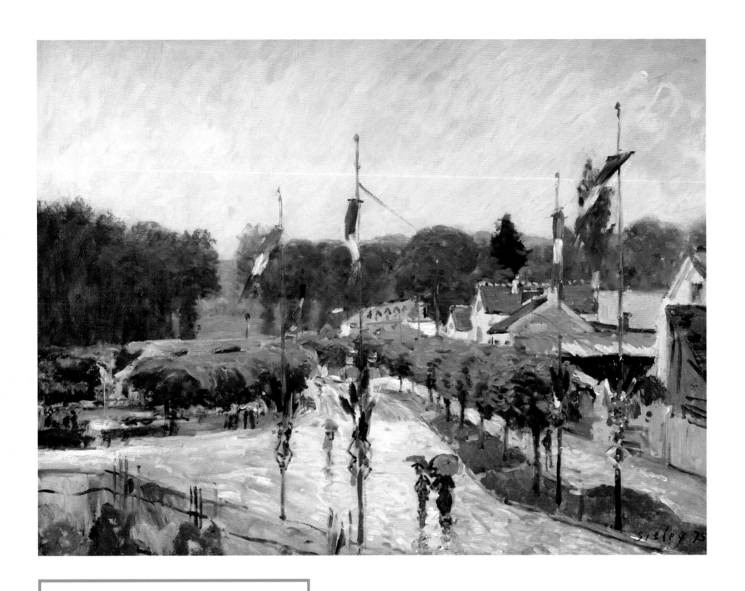

《马尔利勒鲁瓦，7月14日》

1875 年　布面油彩画
高：53.5 厘米　宽：72.5 厘米
贝德福德　希金斯美术馆和博物馆

雨中的节日庆典

1875年7月14日，马尔利勒鲁瓦广场被装饰成节庆活动的舞台，画中的这一幕是西斯莱从家中的窗户观察到的。但这场庆典与如今7月14日的法国国庆并无关系——直到1880年，法国才将7月14日（即攻占巴士底狱纪念日）作为国庆日。画中的场面更像是地方性的节庆，就像19世纪的很多庆祝活动一样，只不过这场活动中也升起了法国国旗。

画面中，天空的色调几乎均匀一致，这样的表现手法在西斯莱的画作中并不常见。不过他在描绘地面时还是保留了个人风格：几个行人走在湿漉漉的路面上，路面仿佛成了色彩斑斓的调色盘，橙色、紫色与天蓝色相互交融。这场庆典仿佛真的"泡汤"了，只剩迎风飘扬的国旗以及插满五彩小旗的旗杆。

这幅画的构图十分严谨：近景中的旗杆位于画面正中央，其他旗杆和行人的轮廓构成了其余的垂直线条；道路两侧成排的树木延伸至画面中部，构成透视效果，将观者的目光引向背景的马尔利城堡公园。从这幅画可以看出当时流行的日本版画对印象派画家的影响。

对于随风飘扬的国旗，西斯莱细腻地选用了深浅不一的蓝色，但对于红色和白色并未如此区分。

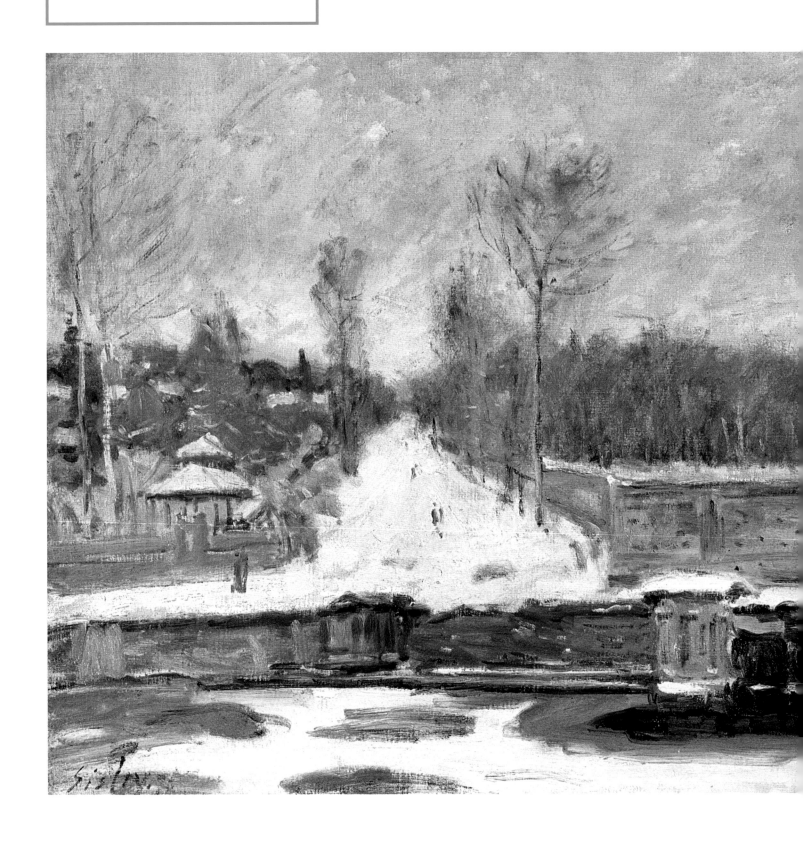

马尔利勒鲁瓦的冬天

　　这幅画应该创作于1874年至1875年的冬天，彼时西斯莱刚搬到马尔利勒鲁瓦的阿布勒瓦街2号。西斯莱从窗户向外看，正对着的就是画中的景色。前景是一个水池，池边围栏上有一排装饰护柱，池水已经结冰，上面覆盖着一层薄薄的雪。围栏之后是马尔利城堡气派的围墙。马尔利城堡是路易十四的行宫，17世纪末，建筑师安德烈·勒诺特雷为行宫设计建造了一套水利设施，包括瀑布、喷泉、水池等，这个水池就是其中之一。到了19世纪，这个水池已成为人们饮马洗衣的地方。

　　画作中，天空由浅蓝色颜料薄涂而出，轻薄的笔触间还略带淡紫色。画家绘制草图时用的浅褐色和粉红色颜料痕迹依然可见，使得画面泛出淡粉色的光泽。前后两个景别中，水池的围栏与城堡的围墙分别画出不同的曲线。树木的垂直线条将观者的视线引向远方，一直到背景处克尔–沃朗山的山顶，灭点落在地平线上略微偏左的位置。画面中部，积雪的道路给人以纵深感。在宁静的氛围中，几个细小的身影在雪路上行走着。1876年，这幅画与西斯莱的其他八幅画作一起在第二次印象派展览中展出。

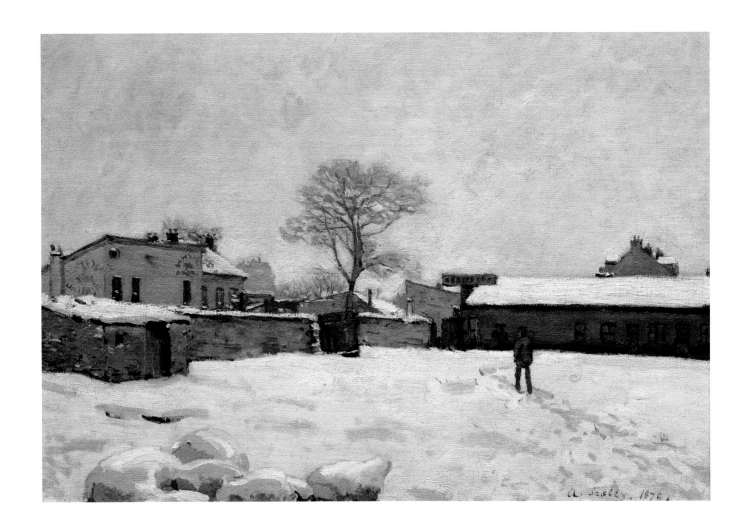

一个主题，两种视角

　　1876年冬，西斯莱在马尔利勒鲁瓦已经居住快一年，大雪像是一件厚厚的白色大衣包裹着小镇。其实，雪地并非想象中的那么洁白，这位印象派画家非常善于用色，他用蓝色、粉红色、赭色，有时还有灰色来装饰雪地，反而烘托出雪地的洁白。在左页这幅画中，画家选用赭色和蓝灰色做主色调，使得天空与地面完美融合。画面右侧，一座长形的建筑将画面水平地分隔开来，同时也为画面增加了色彩。一棵树矗立在画布中央，作为垂直线条平衡了构图。

　　四年前，毕沙罗也描绘过一幅雪景（右页），画中的房屋沿水平方向排布，树木（比西斯莱画的要多得多）和人物构成垂直线条。在毕沙罗的作品中，天空中粉色和紫色的光营造出欢乐祥和的氛围。而西斯莱的画作并未流露这样的氛围，画中仅有一个人物，背对着观者走向雪地深处。这个身影是谁我们无从得知，也许是惜字如金的艺术家本人。西斯莱从不写日记，也很少写信。在其留下的为数不多的几封信中，他也很少谈及自己的内心感受。相比之下，年长的毕沙罗则留下了大量的书信记录。

《雪景：马尔利勒鲁瓦的农场》

1876年　布面油彩画

高：38.5 厘米　宽：55.7 厘米

巴黎　奥赛博物馆

毕沙罗

《从凡尔赛到圣日耳曼的路上，卢沃谢讷的雪景》

1872 年　布面油彩画

高：55 厘米　宽：91 厘米

私人收藏

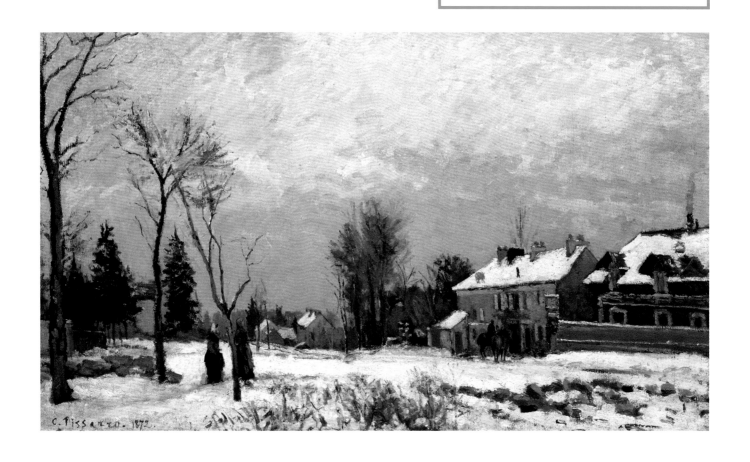

　马尔利勒鲁瓦郊外

> "这一年，西斯莱先生的画作比去年多。
> 他没有吝啬自己那令人着迷的才华，创作了十幅作品。
> 在这些作品中，我们能感受到始终如一的艺术风格、
> 贯穿始终的精妙技法与一如既往的宁静氛围。

——乔治·里维埃[1]《印象派》，1877年

考究的构图

一个阳光明媚的秋日早晨，西斯莱走出马尔利勒鲁瓦的家门，看见有路人正在围观锯板工人干活，于是决定把这个场景画下来。这条路应该是艺术家居住的村庄里的某条街道。为什么称这些工人为"锯板工人"呢？因为他们要在保留木材原有长度的前提下将其锯成木板。为了方便锯木，工人们架起高高的脚手架。金字塔形的脚手架激发了西斯莱的创作灵感，为了更好地突出金字塔形的结构，他在描绘脚手架右侧的支架时同样使用了这一结构，并且在脚手架的中心描绘了一个正在工作的工人，这一幕也是其在现场观察到的。街道两侧是围墙，围墙之后露出了部分房屋。蔚蓝的天空飘着几片流云，阳光洒在街道上，形成一幅光影交织的景象，突出了画面的瞬间印象——印象派画家都主张强调这样的瞬间印象。

1877年4月，在第三次印象派展览中，这幅画被放置在显眼的位置展出。

《锯板工人》

1876 年　布面油彩画
高：51 厘米　宽：65.5 厘米
巴黎　小皇宫博物馆

1. 1855—1943 年，法国画家和艺术评论家，编辑出版了与印象派相关的杂志和书籍。

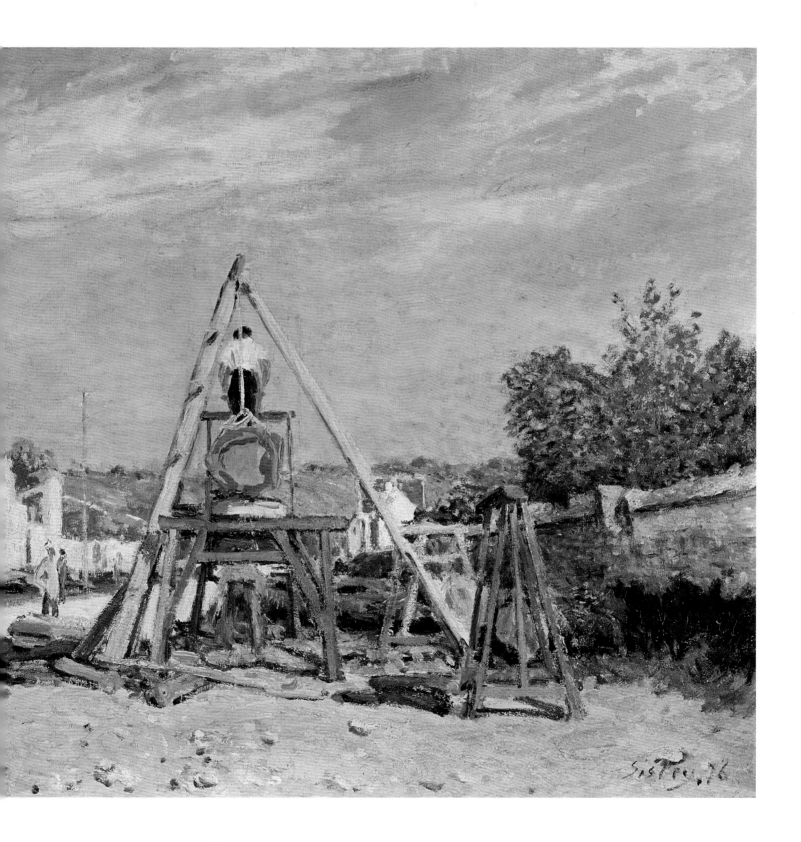

马尔利勒鲁瓦郊外

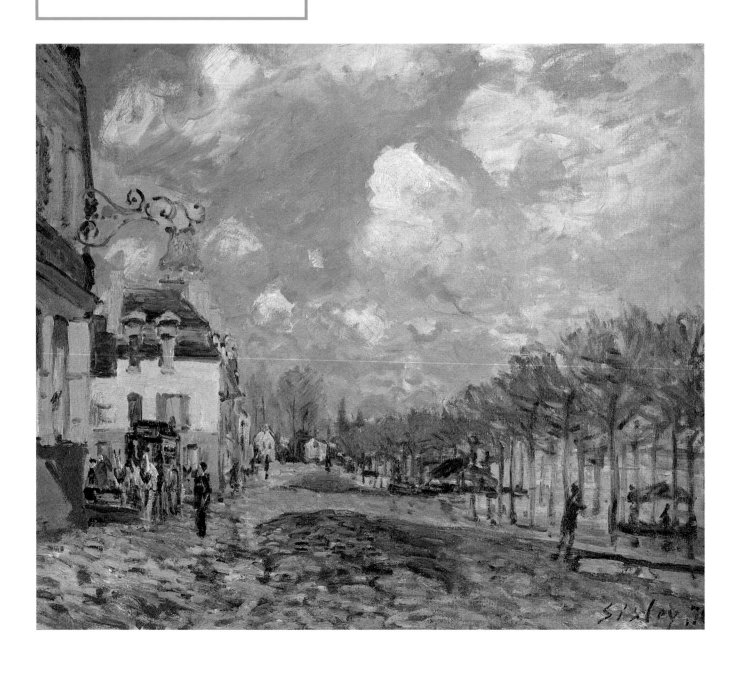

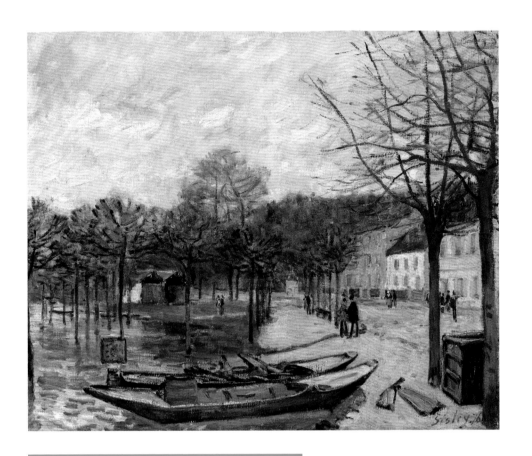

系列名作

自从搬到马尔利勒鲁瓦后，西斯莱仿佛成了这个小镇的地方志记录者。1876年春，塞纳河上洪水泛滥，上涨的河水淹没了周围的街道。他第一时间赶往附近的马尔利港，用画笔将这次洪水事件记录下来。他以洪水为主题创作的六幅系列画作是他最成功的作品。左页这幅画目前保存在马德里，画中的街道是当时的圣日耳曼街（今天的巴黎街），街道左侧，墙面呈赭色和橙色的房子是一名葡萄酒商的店铺——与同系列其他画作不同的是，这幅画中并未描绘这家店铺的招牌"À Saint-Nicolas"（意为"致圣尼古拉"）。画中，洪水正在退去，露出泥泞的路面，几个行人刚刚在一片泥泞中探出一条小路。淡蓝色的天空中点缀着几片轻盈的云朵，天放晴了。

右页这幅收藏于剑桥的画作，画家位于沙泰尼耶大道上，这是他在该系列中离河水最近的一次创作。画面右侧则是圣日耳曼街上的一排房屋。但在这幅画中，船只与洪水才是主角。树木的垂直线条几乎将画面等分，为画面增加了景深感和动感。前景中，船只与行人连成斜线，避免了构图过于僵硬。整幅画浸润在砖红色、红棕色、灰蓝色和橄榄绿色的色调中，看起来非常和谐。

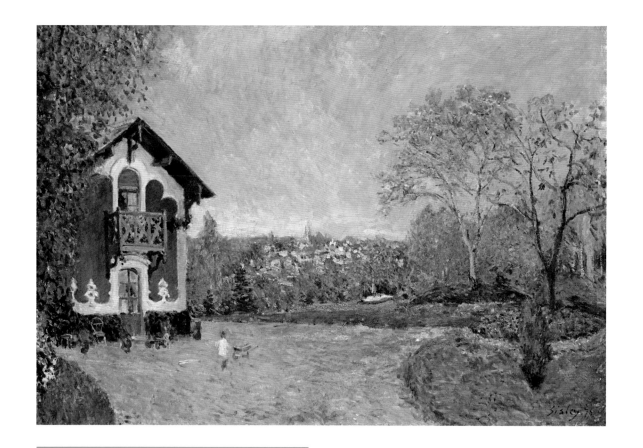

马尔利勒鲁瓦：那么远，这么近

　　1874年底至1875年初，西斯莱搬到马尔利勒鲁瓦，租住在阿布勒瓦广场附近的一栋房子里。在左页这幅画作的背景处，西斯莱以全景视角展现了整个小镇，而这样的景色对他来说触手可及：出门后，只需要登上一座小山即可。在描绘画面左侧的建筑时，他几乎倾注了自己所有的色彩技法。这栋房屋的主人罗贝尔·勒吕贝是一名业余歌手，也是作曲家夏尔–弗朗索瓦·古诺、卡米耶·圣桑的经理人。与画面左侧房屋主体相呼应的是右侧的花坛，花坛呈曲线状，看起来像是一卷即将展开的丝带。西斯莱运用了大量绚丽的色彩，使整幅画面如同色彩和谐的锦簇花团。在这片花木繁茂的美景中央，唯一的人物——一个孩子正背对着观者穿过花园。

　　为了创作右页这幅画，西斯莱站在了马尔利勒鲁瓦的中央。艺术史学家们对西斯莱所站的位置考察良久，最终才确定其位于马尔利港。一条狭窄的道路向下倾斜延伸，道路左侧是一排高大的房屋，右侧是枝繁叶茂的大树，这样的构图几乎遮住了地平线，同时突出了路面呈对角线延伸的阴影。画家添绘的人物让整个画面充满了生活的气息。

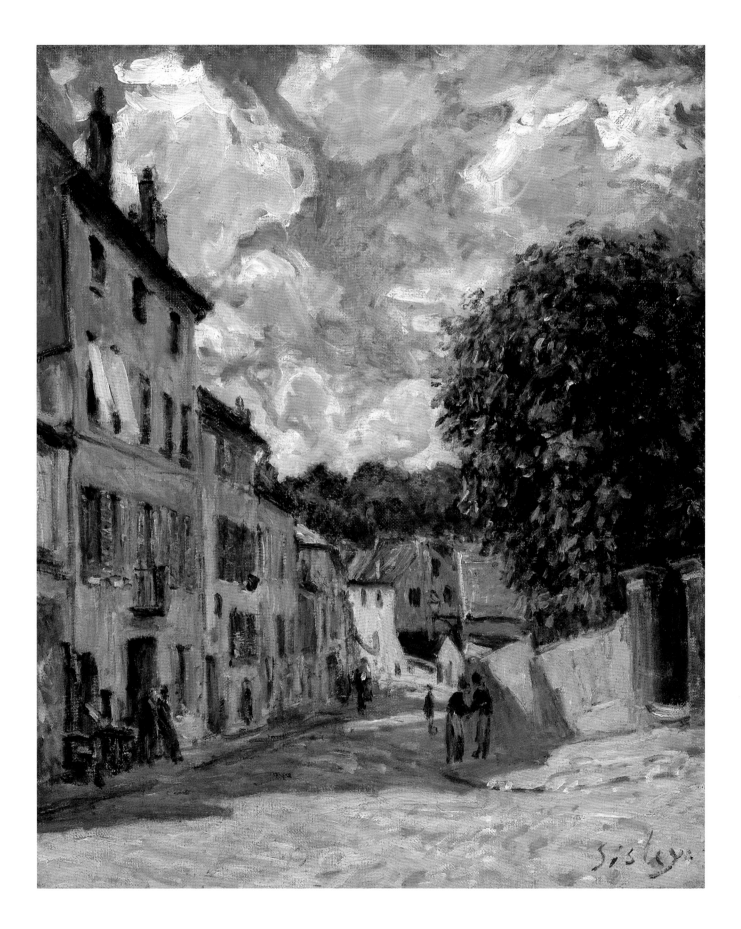

马尔利勒鲁瓦郊外

初雪漫步

　　在一片银装素裹中，一个修长的黑色身影正沿着通往卢沃谢讷的埃塔西路前行。这幅画作的构图紧凑、色调统一，展现出画家描画风景的高超技法及在细节把控上的艺术敏感度。画面几乎是单色的，笔触快速、轻盈且有活力，泛出灰蓝色、暗棕色与白色的光芒。高大的围墙、参天的树木以及远处的树林——这些景物的线条构成了一幅极具建筑风格的画作，更加突出了前景的开阔感。雪花刚落没一会儿，西斯莱就拿起画笔作画了。只见一片静谧之中，雪花犹如一团团棉絮落在树杈上，一个孤独的身影正在松软的雪地上前行。

　　实际上，这一时期的西斯莱住在塞夫勒的贝勒维街，但在1877年末至1878年初的冬天，西斯莱重回卢沃谢讷，创作了数幅关于这个小镇的雪景画。

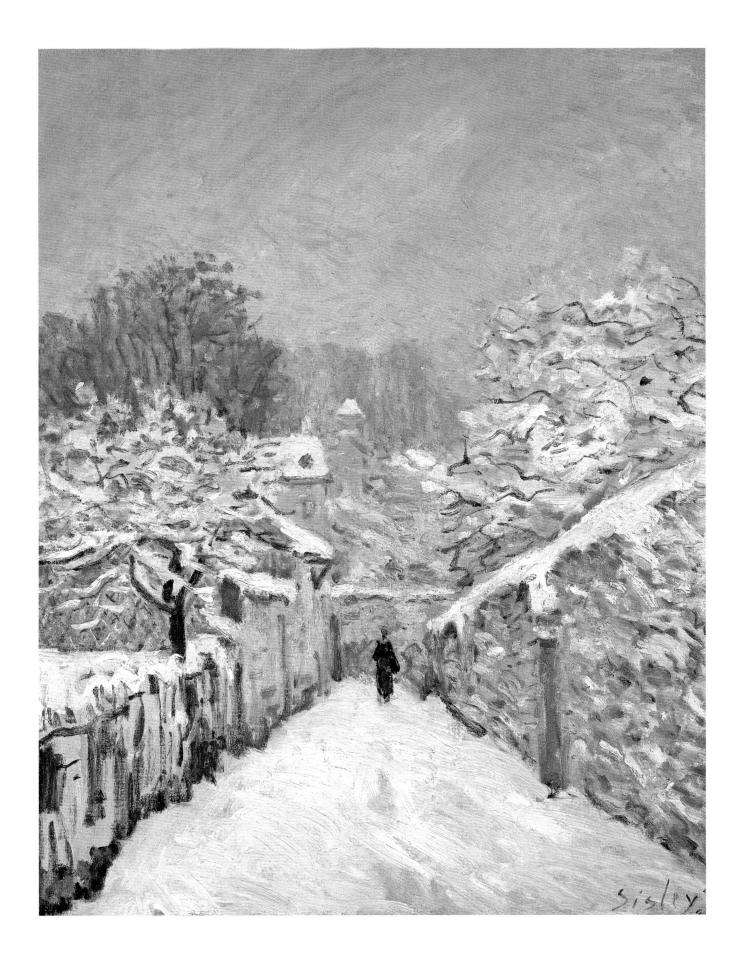

马尔利勒鲁瓦郊外

B

SISLEY 西斯莱

塞纳河湾

作为最具法国气质的英国画家，西斯莱深爱塞纳河沿岸的风光。他的足迹遍布塞夫勒、圣克卢、比扬库尔、布吉瓦尔、拉加雷讷新城以及阿让特伊等地。印象派画家的基本作画原则是：不在画室内创作，而要到户外写生。西斯莱严格遵循这一原则，用画笔细致地记录了天气变化、季节轮转以及光影色彩的变幻对他所观察的风景和各种水体的影响。除了描绘乡村风光，他还对 19 世纪 60 年代以来塞纳河畔一些城市的工业活动感兴趣。从其最为知名的作品之一——《阿让特伊的行人桥》（见第56—57 页）可以看出，西斯莱对自己所处的时代并非漠不关心。

塞纳河湾

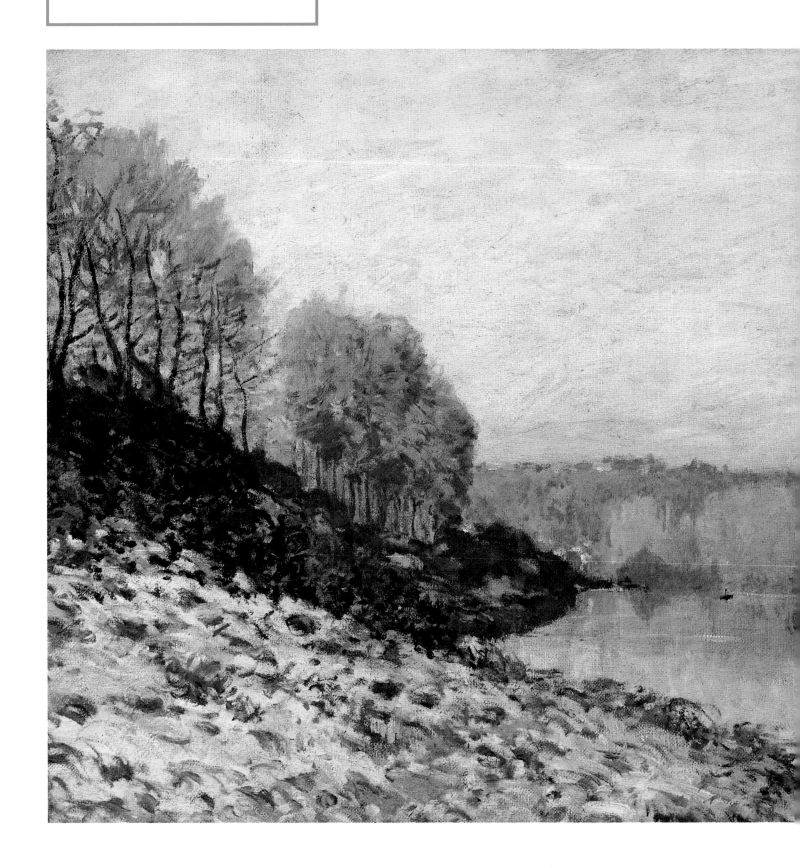

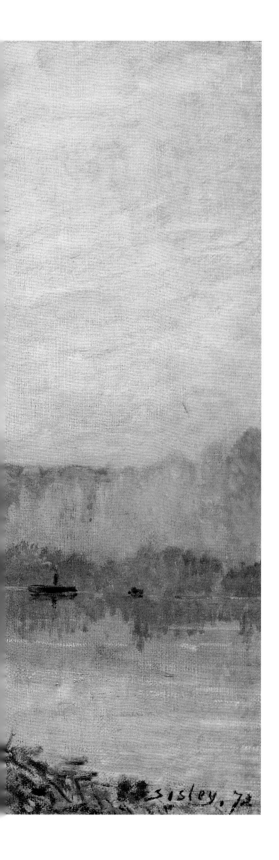

漫天红棕

　　大多数观点认为，这幅画描绘了笼罩在一片白霜中的马尔利港，但也有艺术史学家认为这幅画其实应该命名为"布吉瓦尔的塞纳河冬景"或"塞纳河畔的冬景"。布吉瓦尔距巴黎17千米，位于马尔利港和沙图之间。在19世纪下半叶的工业化进程中，同在塞纳河畔的阿涅尔和阿让特伊都得到了快速发展，但布吉瓦尔没有。当地导游解释道，这是因为当时的布吉瓦尔居民认为，保护小镇及其周边的如画美景比工业化发展更重要。在西斯莱的画作中，村庄常常被置于背景中，仅露出几个屋顶，使观者的注意力更多聚焦在郊外的景色上。在这幅画中，西斯莱用了大量的红棕色、粉色以及蓝色。往来于塞纳河上的船只不计其数，但画家只在远景处描绘了一艘小船，船上还站着一名渔夫。水面光滑如镜，倒映出尽染秋色的树林，没有什么能打破这片宁静。西斯莱用蓝色渲染阴影，用橙粉色勾勒光线，这种描绘冬景的细腻手法让人联想到莫奈于同年创作的《日出·印象》。夕阳西下，近景中的雪地已经笼罩在阴影之中。在这幅画中，西斯莱将河水、天空与树木完美地结合，画面和谐，给人以宁静深远的印象。

" 绿色的塞纳河水流湍急，沿着河堤，蜿蜒流淌。 "
左侧的河岸地势略高，有一栋具灰色石板屋顶的房子，
依次排列着几棵优雅的梧桐树和一座掩映在树林间的矮茅草屋。

——1906年，弗朗索瓦·德波[1]描述
《布吉瓦尔船闸的船只》的片段

1. 1853—1920 年，法国实业家、艺术品收藏
 家和赞助人。

《布吉瓦尔的塞纳河》

1872 年　布面油彩画
高：50.8 厘米　宽：65.5 厘米
纽黑文　耶鲁大学美术馆

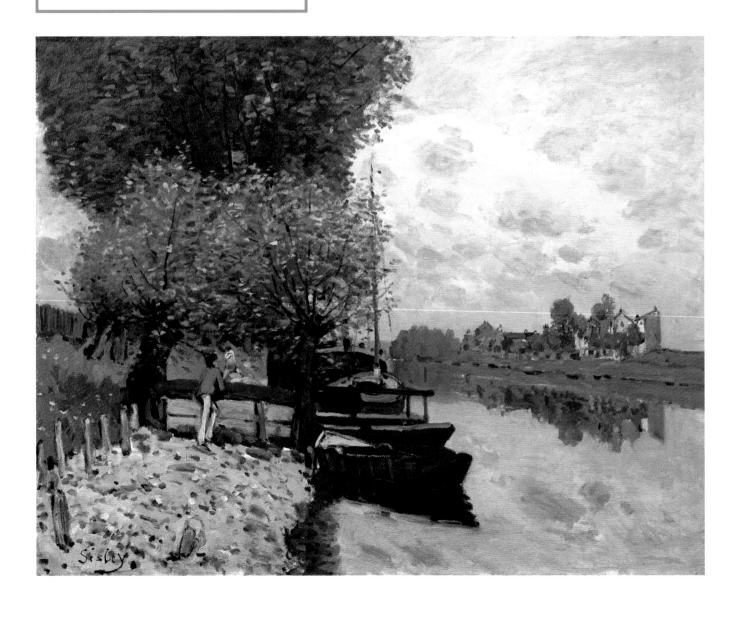

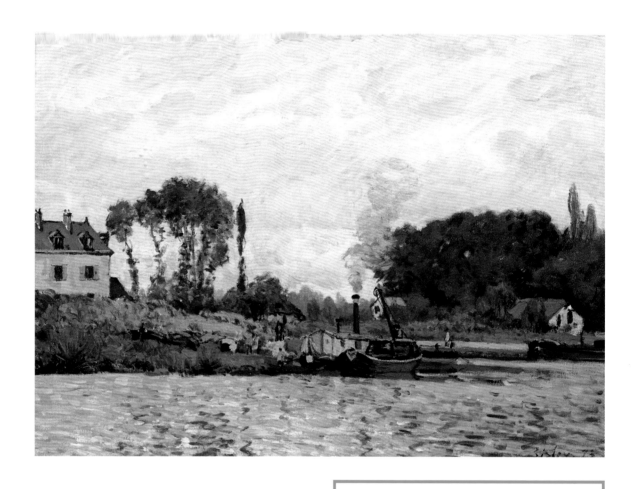

平和之景

　　这是西斯莱最喜欢的观景角度之一。无论天气怎样，他总喜欢到河边作画，他以这样的角度创作了不下20幅作品。左页这幅现藏于纽黑文的画中，西斯莱描绘了一条宁静的河：从河面上的房屋倒影来看，河水仿佛是静止的；岸边的船只也几乎静止不动，给人同样的静谧之感……画面左侧，两个人正在交谈——人物是西斯莱作品中常见的元素。

　　而在右页这幅现藏于奥赛博物馆的画中，画家捕捉到了河对岸的日常生活场景：沿岸停泊的货船上，烟囱正冒着烟，人们把衣服晾在绳上。在这之前，毕沙罗也在《马尔利港塞纳河畔的洗衣池》（1872年）中描绘过洗衣船和货船。西斯莱选用了白色、粉色、蓝色和黑色的条纹及阴影线来描绘水面的倒影。

《布吉瓦尔船闸的船只》

1873 年　布面油彩画
高：46 厘米　宽：65 厘米
巴黎　奥赛博物馆

岸上活动

1872年，西斯莱为拉加雷讷新城及其周边地区创作了数幅画作。这些作品不仅展现了人们的休闲生活，也记录了当地因塞纳河而兴起的经济活动。捕鱼是拉加雷讷新城居民的主要经济活动之一。画作中，可以看到河对岸的圣但尼岛，当时的圣但尼还是一片乡村景象……几根木桩深扎地下，渔民借着木桩，将渔网一一展开。还有人利用木桩将衣服晾晒在这里，为岸边增加了几抹明艳的色彩。岸边的草地上，一条小路蜿蜒向前，与河流形成夹角，将观者的视线引向两个渔民，他们正在一艘小船前忙碌着。

在这幅画里，西斯莱选用了明晰的色调与丰富多样的笔触：绿色的草地使用了柔和的笔触，水面由蓝色、赭色和粉红色以水平的笔触绘成。构图的中央，船边的木桩和桅杆构成垂直线条，与船身以及连通圣但尼岛的桥梁构成的水平线条相交，形成对比。河对岸，那幢橙红色屋顶、正对着秀丽河景的大房子，是资产阶级的住宅。1872年4月30日，这幅画刚一完成，就被迪朗-吕埃尔买下。

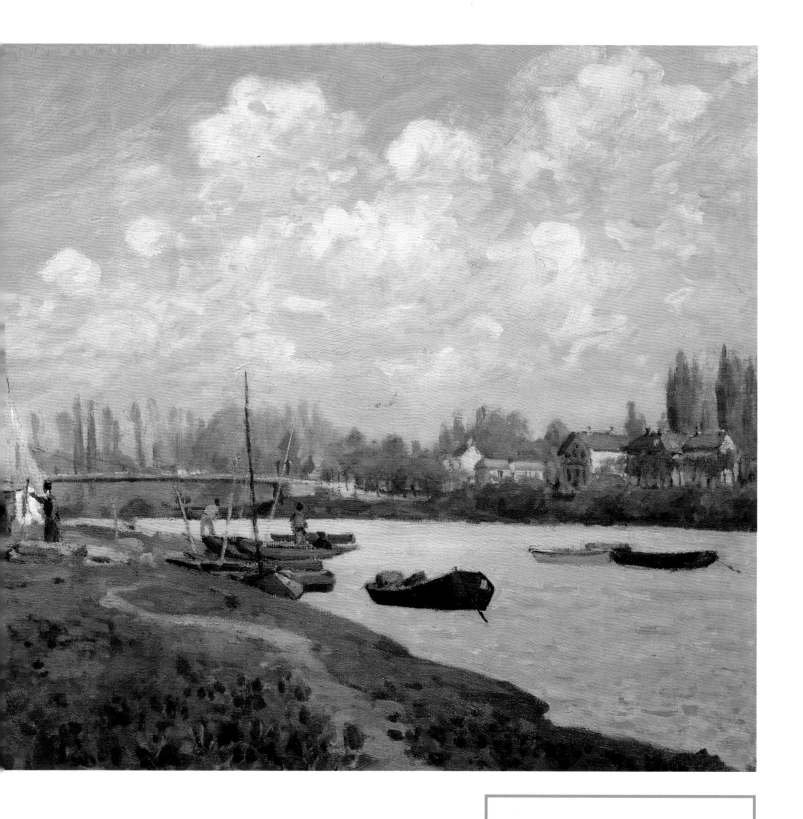

《渔民晒网》

1872 年　布面油彩画
高：42 厘米　宽：65 厘米
沃思堡　金贝尔艺术博物馆

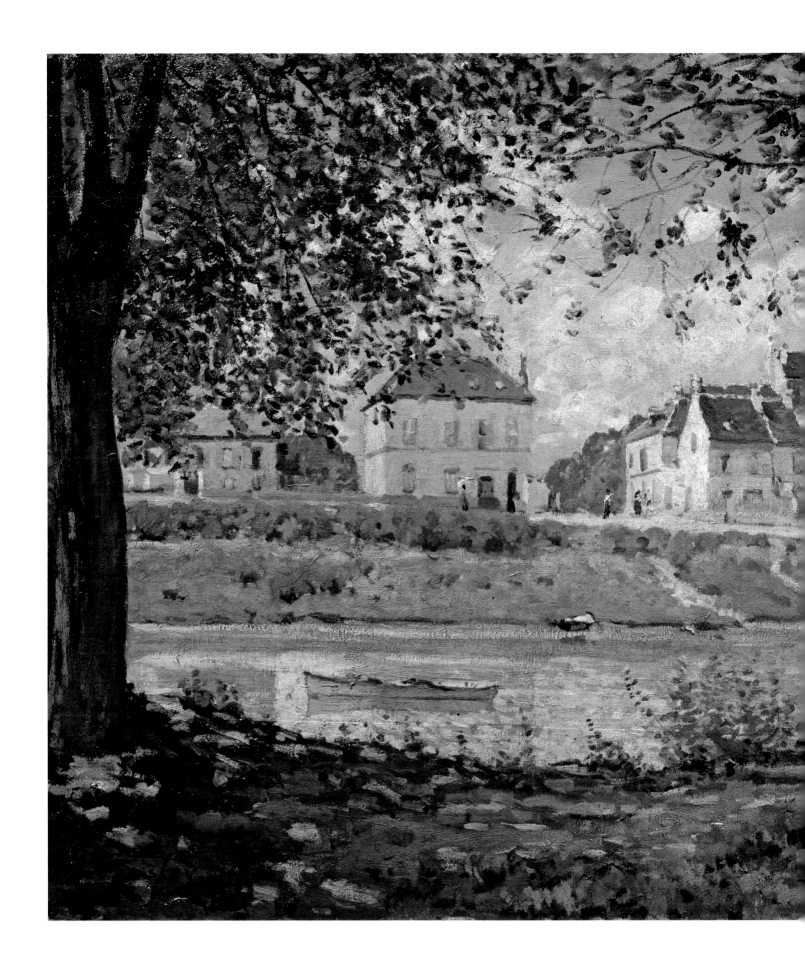

SISLEY　　　西斯莱

在水一方

　　1872年，西斯莱为拉加雷讷新城创作了六幅作品。塞纳河流经这里时拐了一道弯，拉加雷讷新城正处于河湾内部，与圣但尼隔河相望，河湾下游就是阿让特伊。每次作画，西斯莱都会选择不同的观察角度。春意盎然时，画家已经来过这里；夏日炎炎，他再次回来观光。

　　画作中，房子的砖面是金色的，屋顶是暖色的，耀眼的光斑落在前景处的地面上，西斯莱善于使用颜色之间的相互呼应：波光粼粼的水面上，映出的光芒与蓝天是同一色调的……画家长长地画上一笔，呈现出的一艘小船为这片缓缓流淌的水域增添了灵动感，我们仿佛可以听见河水轻轻拍打船身的声音。

　　画作布局完美，前景中树干的垂直线条是画家精心设计的，树木枝繁叶茂，遮住了部分天空。这幅画于1872年8月24日由艺术品经销商迪朗–吕埃尔买下，同一天，他还购买了西斯莱的另一幅画——《拉加雷讷新城的桥》（见第38—39页），这幅画现存于纽约大都会艺术博物馆。

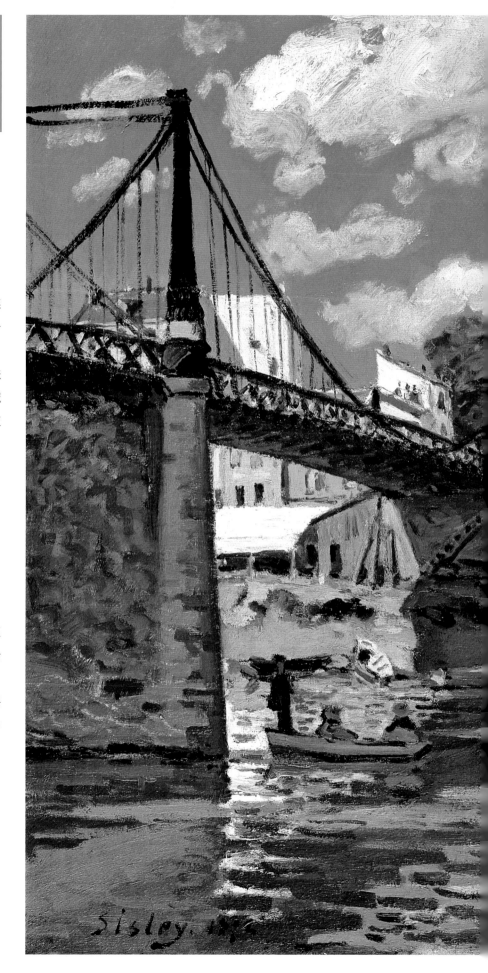

水光粼粼

　　作为现代化的标志之一，桥梁的主要作用就是连通和交流，如同铁路、火车站以及奥斯曼大道一样，吸引着印象派画家的目光，西斯莱也不例外。拉加雷讷新城的吊桥修建于1844年，桥身由铸铁和石头建成。修建此桥的目的是促进拉加雷讷新城的港口——热讷维耶与巴黎北部的圣但尼之间的交流往来。

　　在一个艳阳高照的夏日，西斯莱在塞纳河畔支起了画架。这幅画的构图可以分为三个部分：天空、小镇河岸以及塞纳河。画家在画中非常注重对水面以及彩色倒影的透明度的处理。

　　桥，无疑是画作中的主角。画家用强劲有力的斜线勾勒出桥身，突显其威严庄重。高大的桥梁几乎占据了画作的纵向空间，也给画家提供了发挥光影技法的空间。

　　1872年8月24日，迪朗-吕埃尔以200法郎的价格购买了西斯莱的这幅画。次年，这幅画被著名男中音歌唱家让-巴蒂斯特·富尔买下。

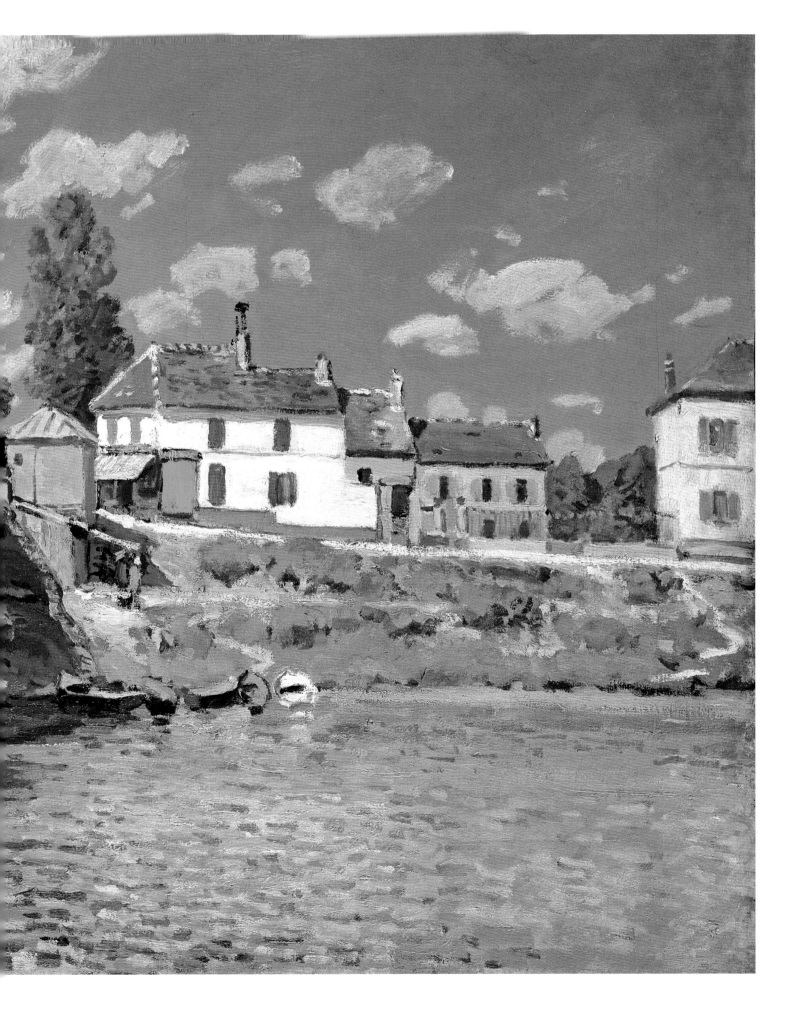

塞纳河湾

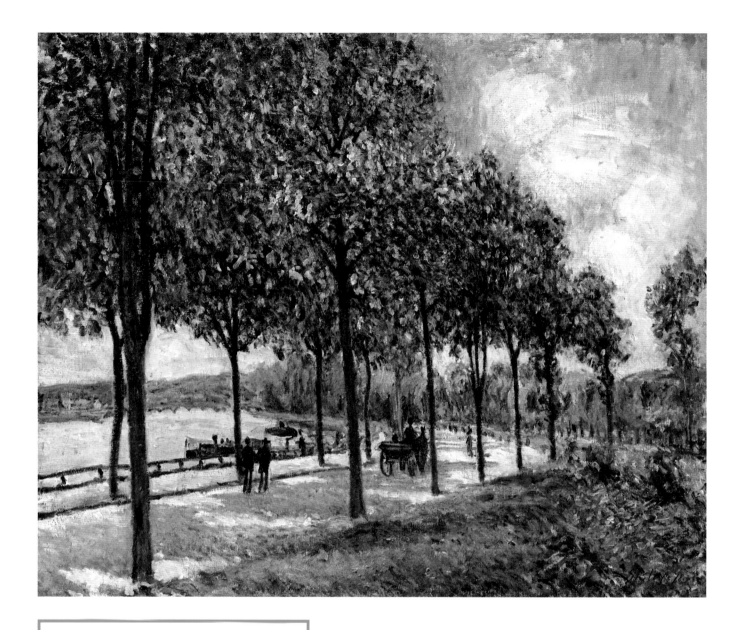

《栗树道》

1878 年　布面油彩画
高：50.2 厘米　宽：61 厘米
纽约　大都会艺术博物馆

《塞夫勒风景》

1878 年　布面油彩画
高：92 厘米　宽：73 厘米
私人收藏

在天空、树木与水流之间……

　　1878年，西斯莱与女友欧仁妮·莱斯库泽克以及他们的两个孩子一起居住在塞夫勒。为了尽情欣赏眼前的美景，西斯莱所处的位置紧挨着左页画作中这条弯曲的小路。小路沿着河岸延伸，路边是正值花期的栗树。在这个天气晴好的夏日，微风拂过前景处的草地。几个行人安静地散步，马车上露出一个身影。几艘船停靠在水面上。在铺满粉红色和淡紫色色调的小路上，光影向远处延伸。

　　离开塞纳河畔，西斯莱对这些高大的栗树所构成的景象产生了兴趣。右页画作中，这些栗树仿佛直冲天空。从杏仁绿到橄榄绿，画家运用了各种绿色，细腻地描绘前景中的草地以及栗树的树叶。此外，树叶尖端还点缀着些许亮眼的黄色和蓝色。画面上的水平线条与斜线交错在一起，好似正在上演一幕芭蕾舞剧。树林深处，远远地可以看见两个人影，左侧还可见一座房屋。

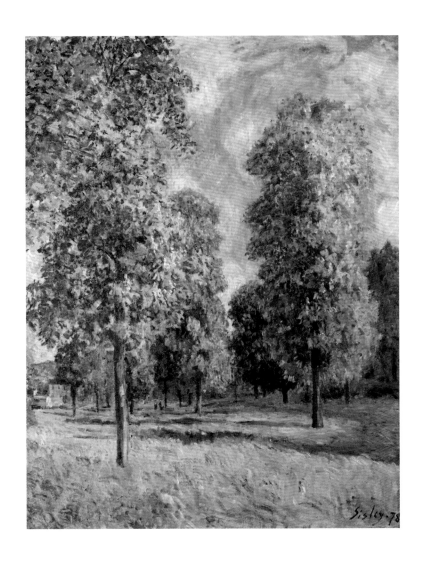

" 虽然风景画家必须完全掌控自己的作品，
但在某些情况下，
画家还是需要借助绘画技巧才能将自己的强烈情感传达给观者。 "

——给艺术评论家阿道夫·塔维尼耶的信，1892年

《叙雷讷的塞纳河》

1877 年　布面油彩画
高：60.3 厘米　宽：73.5 厘米
巴黎　奥赛博物馆

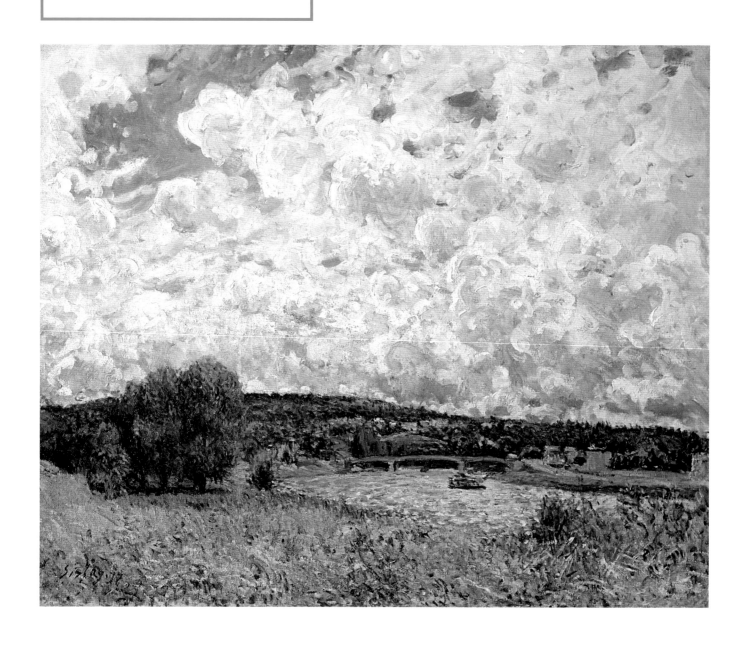

画云的艺术

西斯莱清楚如何以与众不同的方式改变一幅画的质感。在这幅画里，云朵犹如被一股强大的气流推出，仿佛是希腊神话中的风神在向这些云吹气。相比之下，由绿色和赭色点缀的塞纳河两岸的风景则显得尤为平静。画中的每个元素都以不同的方式处理：近景中的草地由长线条构成；树木由细小的笔触描绘而成；河水以宽笔触水平刷出；远景的桥，简洁得像是风景中的一条细长的裂缝。当然还有天空，这样别开生面的天空，也只有西斯莱才能画得出来：这位英国画家纵情挥毫，厚涂出一片充满激情的天空。在河对岸，房屋前方，画家仅用两笔就画出两个细小的身影。

这幅画作原本归画家古斯塔夫·卡耶博特所有，在其去世后，该画被遗赠给法国政府。卡耶博特的遗赠还包含西斯莱的另外四幅作品：《汉普顿宫附近莫尔西的赛船》《圣马梅的农场》《森林边缘的春景》《圣马梅》。

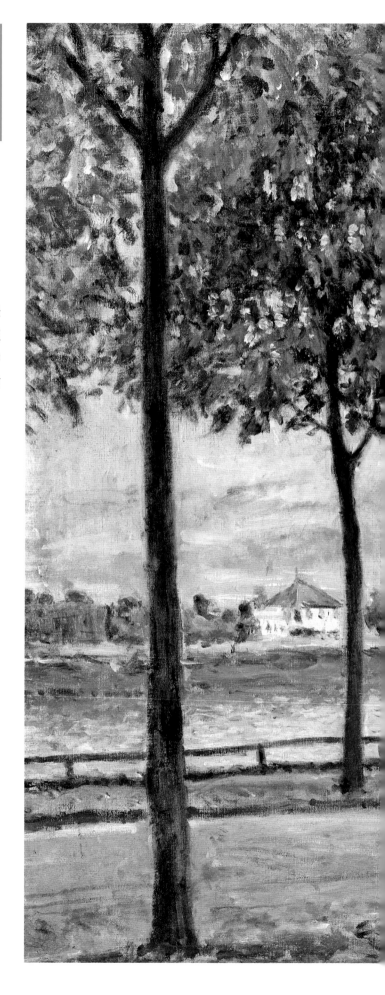

《栗树大道，圣克卢》

1878 年　布面油彩画
高：51.8 厘米　宽：62.5 厘米
私人收藏

近河观景

　　沿着塞纳河岸散步的时候，西斯莱常被沿岸风景打动。同样是河边，他在这里停留的时间比别处更长。画家距离绘画主体非常近，这一点在这幅画中尤为明显。画面中央，两名男士正在轻声交谈；右侧，树干后露出一辆小推车，一个男人正推车向前；再远一点，一个小姑娘正在欣赏塞纳河边的景色。在两棵树干之间，一艘小船正"吐"出一缕烟雾，烟雾一边上升，一边扩大，直至消散。这幅全景图的构图可谓完美：前景中的草地、宽阔的步道、路堤以及塞纳河畔的防护栏，一起构成水平线条；树木的线条与河对岸的线条走向一致，树干和人物构成了画中的纵向线条。

　　在西斯莱的一生中，法兰西岛的风光为他提供了源源不断的灵感。直到生命的尽头，他也从未放弃对这一素材的探索。

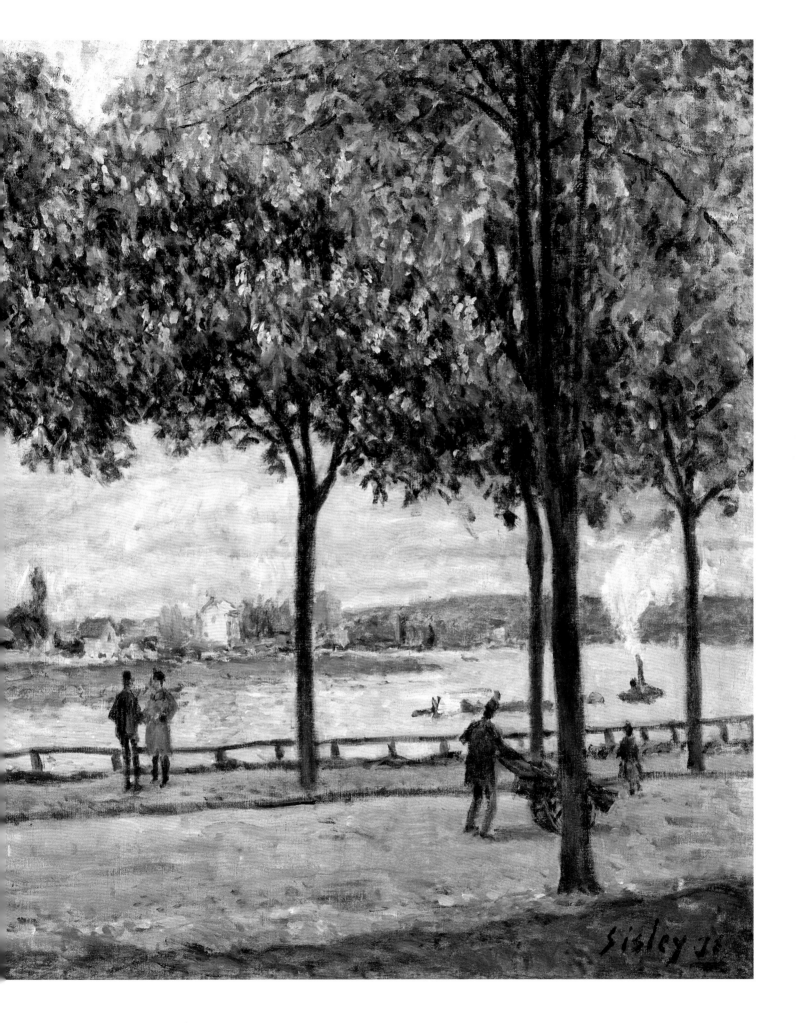

塞纳河湾

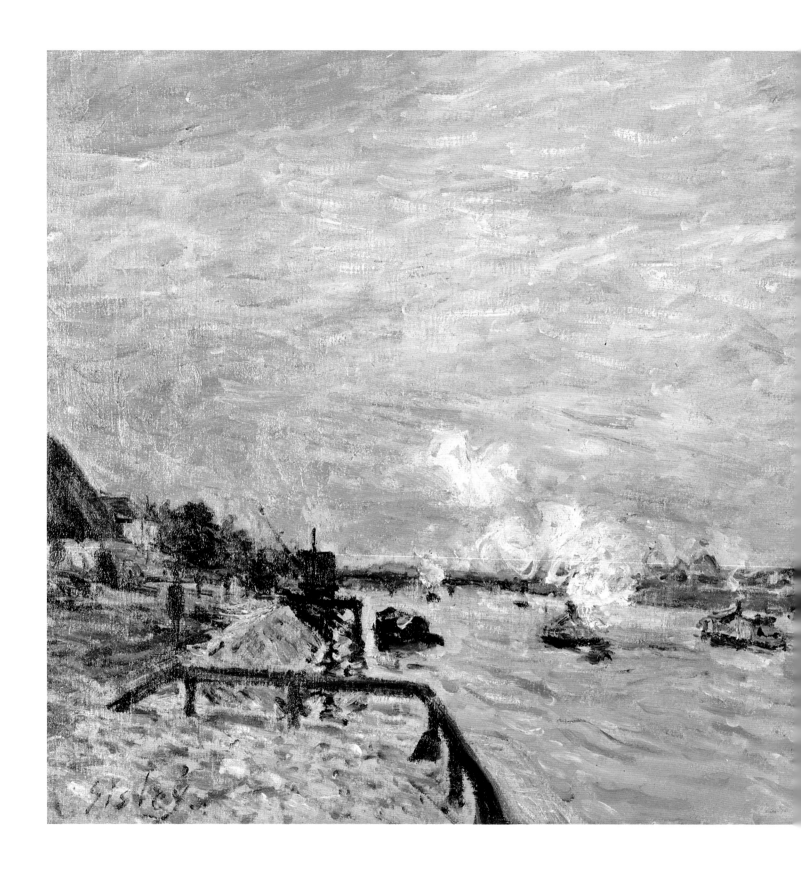

46 SISLEY 西斯莱

工业时代

　　塞纳河向来是艺术家们青睐的主题之一，也深受公众和艺术评论家们的喜爱。不同于学院派画家的理想化视角，包括西斯莱在内的印象派画家会选择从工业化的视角来描绘塞纳河，如港口的场景，以及河面上穿梭往返的货船和蒸汽船。画面左侧，防护栏的线条有力地嵌在画面上，将码头的各种设施、搬运工和散步的人"圈"在码头上。远景中，首都巴黎仿佛淹没在烟雾之中。远处的桥梁使构图更加完整。

《雨中，格勒内勒的塞纳河》

1878 年　布面油彩画
高：50 厘米　宽：61 厘米
私人收藏

乡村风光

　　比扬库尔位于塞纳河右岸，在巴黎西南部，正对着圣克卢国家公园。19世纪时，比扬库尔是一个河港，也是一片工业区。在去往圣克卢国家公园的火车上，人们就能看到塞纳河对岸的这座城镇。与上一幅描绘格勒内勒的工业场景不同，西斯莱这次站在远离城市的地方，描绘了塞纳河畔的乡村风光，画中的几名漫步者和垂钓者使得乡野休闲氛围更加浓郁。这幅全景画的特点是地平线的位置很低，这样就为天空留足了空间。天空是西斯莱作品中永恒的存在，在这幅画中，天空占据了画面三分之二的空间。

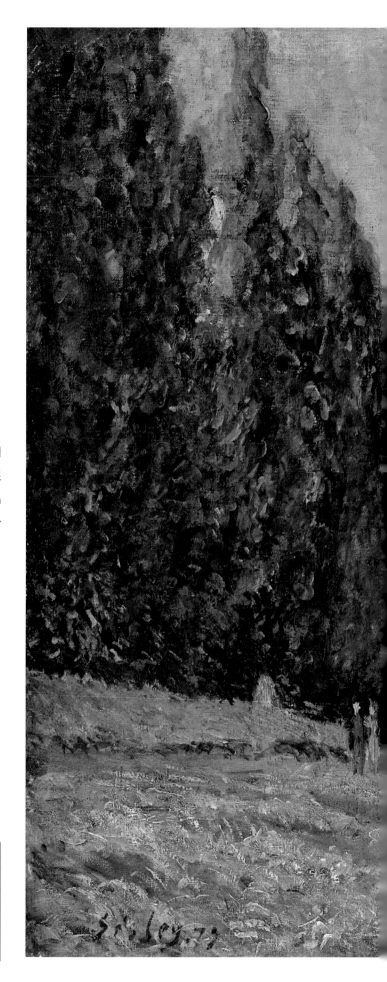

《比扬库尔的塞纳河》

1879 年　布面油彩画
高：60 厘米　宽：73 厘米
汉堡　汉堡美术馆

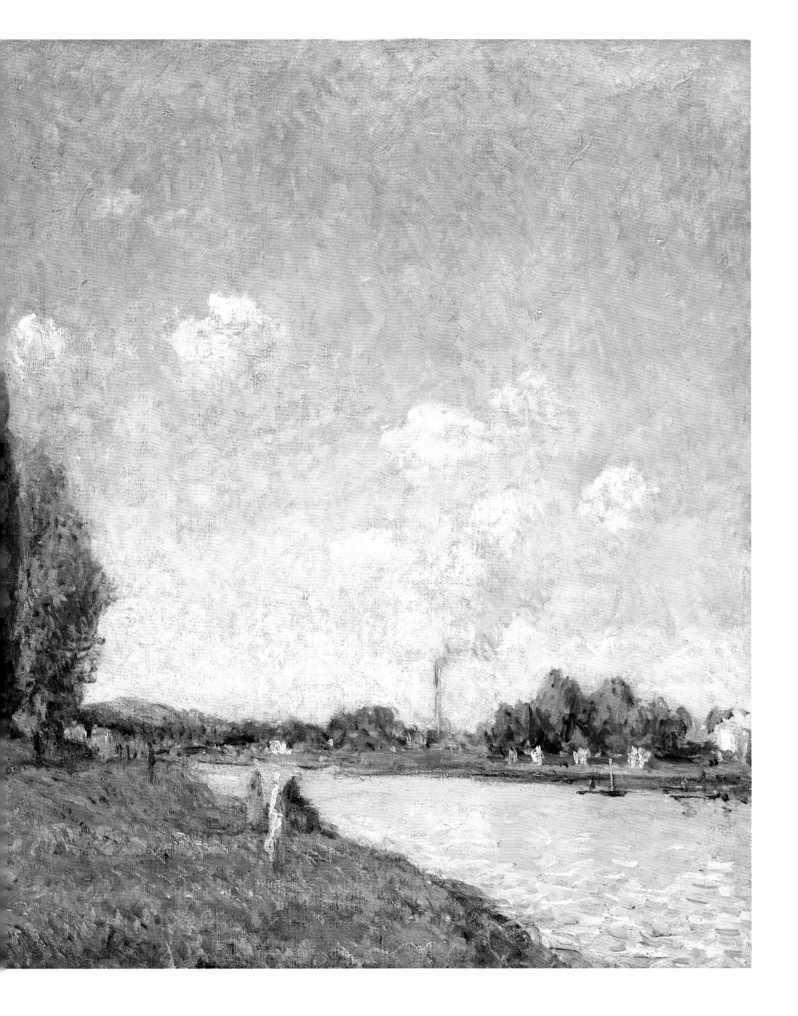

49　　　　塞纳河湾

巴黎周边的小岛

　　1872年，面对不断变化更新的自然景观，西斯莱找到了一种越来越个性化的表达手法：天空要占据画面中最重要的位置，以便为画面创造景深感，而塞纳河的河道则提供了透视效果。西斯莱用画笔抹出一道道长线条，于是清澈透亮的河水跃然纸上。前景中，画家用蓝色、白色、赭色在水面上画出一个个类似逗号的形状，观者能够直观地感受到那就是微风轻拂水面的样子。一根木桩斜插在河岸上，在木桩左侧，一艘小船停泊在离房屋不远的河边，两个身影正从小船上走下来。岸上还有第三个身影，正迎着二人走去。这幅画是印象派画作爱好者欧内斯特·梅收藏的三联画之一，他还收藏了毕沙罗的《瓦桑村口》和莫奈的《游船》。

　　一年后，西斯莱在巴黎西部的大碗岛（点彩派画家乔治·修拉因描绘此处的风景而成名）架起了画板。在一天即将结束的日落时分，美妙和谐的色彩使天空与水面交相辉映。塞纳河岸将画面一分为二，有两个人正在河岸上散步。西斯莱间隔着添入了一些树木，借树木的垂直线条突出画面的节奏感。

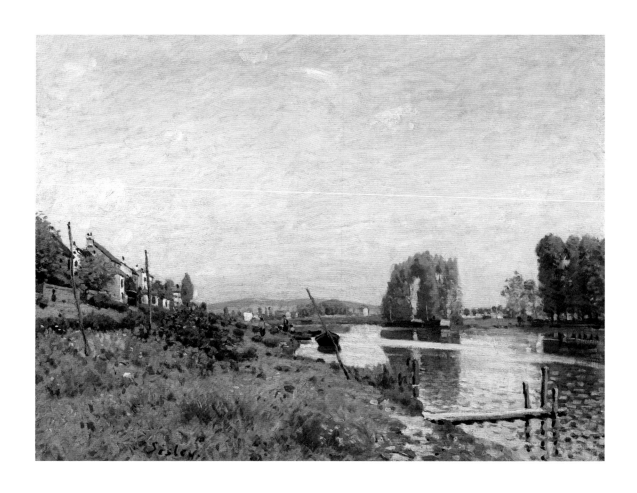

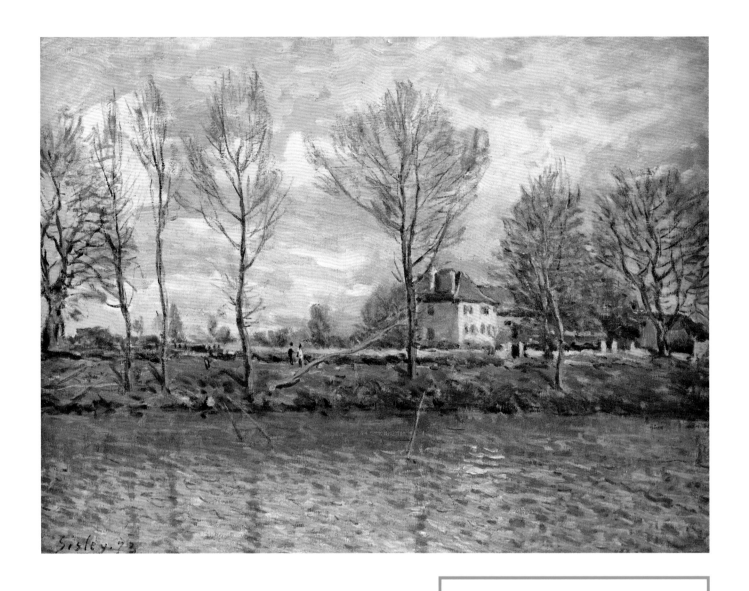

《大碗岛》

1873 年　布面油彩画
高：50.5 厘米　宽：65 厘米
巴黎　奥赛博物馆

《圣但尼岛》

1872 年　布面油彩画
高：50.5 厘米　宽：65 厘米
巴黎　奥赛博物馆

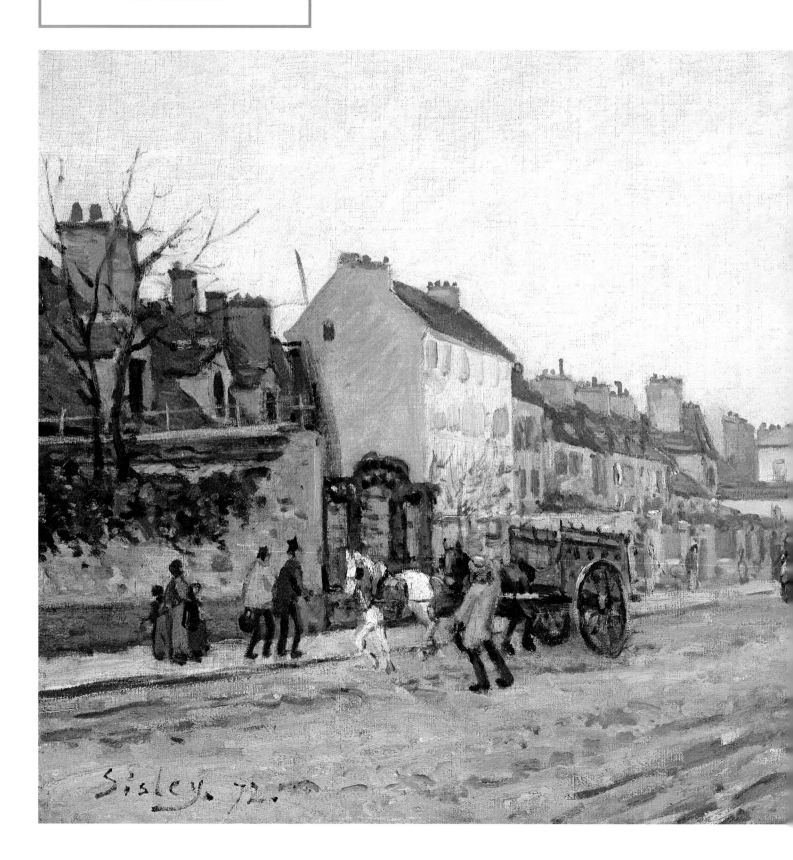

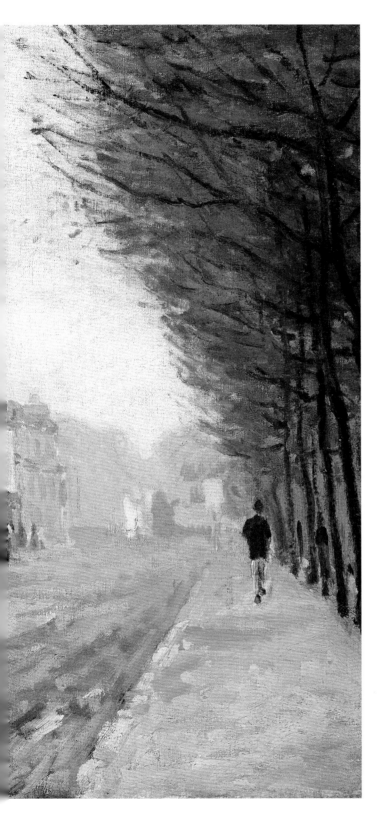

借用日本版画的技法

在寒冷多雾的一天，西斯莱来到阿让特伊。画面中，他在路边描绘了一对微微屈身前行的老人，他们正是日本著名版画家葛饰北斋画中常见的小人物的样子。葛饰北斋的版画为印象派画家们带来了不少灵感。画中这些无名人物身形细小，仿佛一不小心就会被这条巨大的交通要道压倒似的。马路的左侧是住宅，右侧是成排的树木。赭色、米色、奶油白色、土黄色和橄榄绿色一起构成了这幅画的基调。画家用一点淡蓝色（前景中男士外套的颜色）和橙红色（中景处屋顶的瓦片及远景处的马车）对画面进行了提亮。

色彩的迸发

　　有一段时间，西斯莱暂别了塞纳河畔与阿让特伊，带着画具来到乡村。在这幅画作中，画家将自己置于山坡一隅，其面前是一片山坡，向画面顶部延伸。画面的前景非常开阔，观者的视线沿着庄稼向远处、高处延伸，视野逐渐收窄，视线一点点抬高。借助几根倾斜的线条，西斯莱实现了画面构图的严谨。绿色与黄色搭配和谐，构成了画面的主色调，其间夹杂着些许赭色。几片羊毛般松软的白云飘在空中，画家用清新的蓝色描绘天空，进一步突显了麦田的暖色调。这是一个美好的夏日，为画家提供了展现光影嬉戏的好时机。

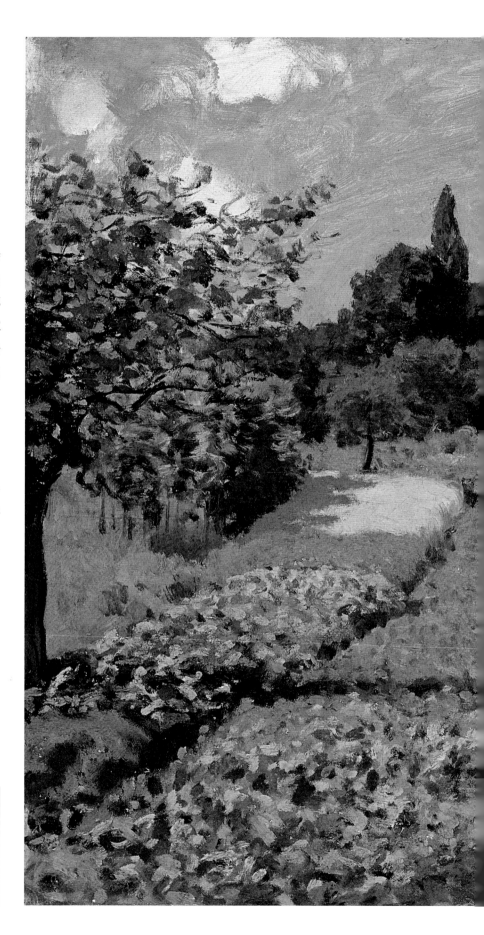

《阿让特伊山坡上的麦田》

1873 年　布面油彩画
高：50.4 厘米　宽：72.9 厘米
汉堡　汉堡美术馆

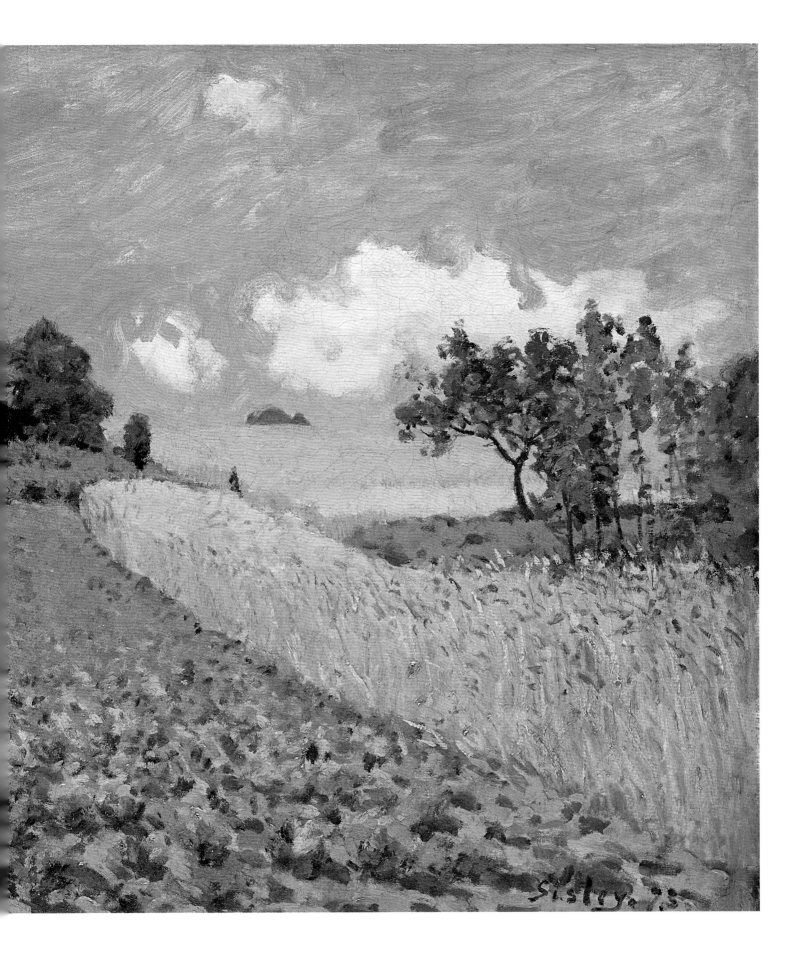

塞纳河湾

风格与技巧
战后重建

19世纪下半叶，印象派画家纷纷前往阿让特伊创作。画家们在河岸抢占地盘，只为占据最佳的观察角度。莫奈从1871年起就住在阿让特伊，西斯莱则住在卢沃谢讷附近的瓦桑。莫奈常邀请西斯莱来阿让特伊，二人总在同一个地方架起画板……

1870—1871年的普法战争给这座城市留下了许多印记：铁路桥被摧毁，公路桥也需要重建。1872年，新桥正在修建，画中可看到用于支撑新桥的木制脚手架。西斯莱以特写的视角描绘这座新桥：桥身宏大，直抵画面中央，这样的手法让这幅画成为西斯莱最有力量的画作之一。桥身构成的对角线从画面的一端延伸出来，被壮丽的塞纳河及对岸的景观共同构成的水平线条所拦截。

在桥的中央，一个不知名的路人正凝视着这片景色。路人的形象仅用几笔简略勾勒。与往常一样，西斯莱并未透露路人的任何信息。

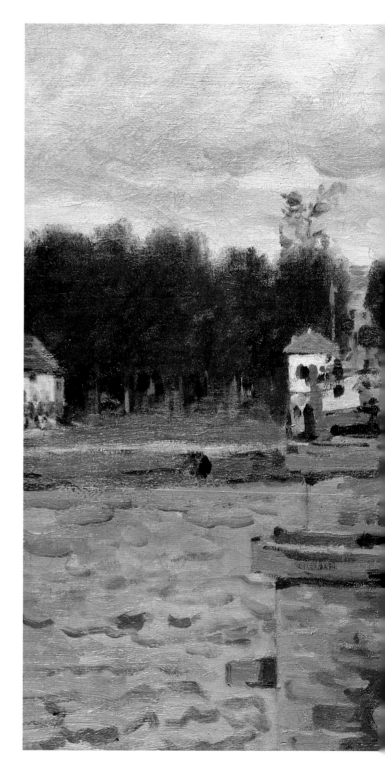

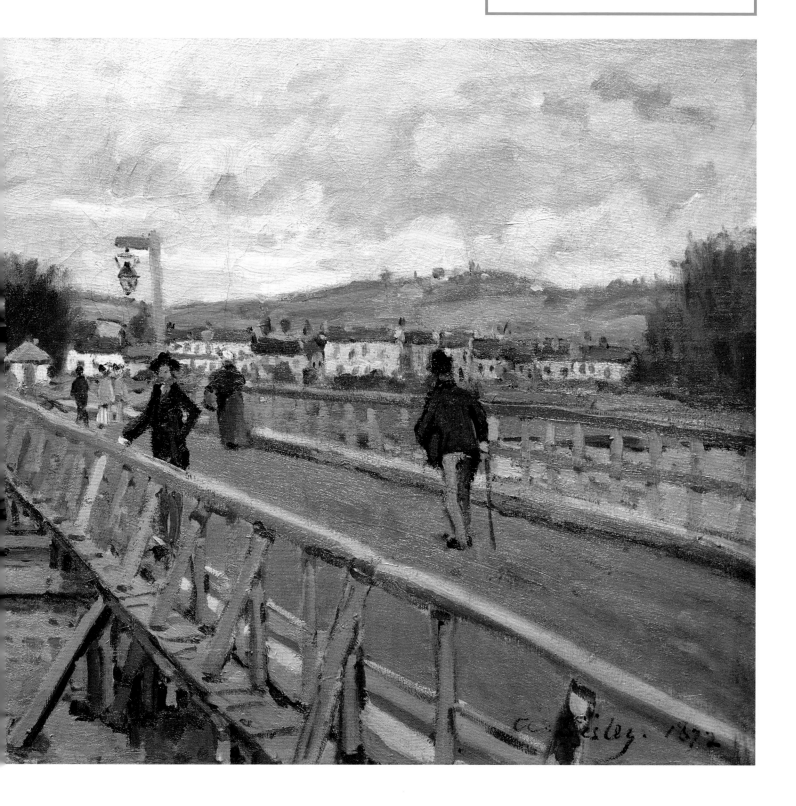

C↗

SISLEY 西斯莱

从枫丹白露到卢万河畔莫雷

在印象派朋友的陪伴下，西斯莱跟随巴比松派画家的脚步，前往塞纳-马恩省，展示了枫丹白露森林的壮丽美景。西斯莱职业生涯早期的画作正是创作于此。19世纪80年代，西斯莱先是住在沃讷-纳东（今天的沃讷莱萨布隆），然后到莱萨布隆，最后搬到了卢万河畔莫雷。在卢万河畔莫雷期间，西斯莱不知疲倦地描绘这座小镇及其周边地区，也经常游览圣马梅。卢万河、塞纳河、卢万运河及周边的乡村美景激发了西斯莱的创作灵感，再加上他对季节变化的敏感度，他可以随意描绘每天见到的建筑，如《莫雷教堂（烈日）》（见第81页）和《莫雷桥》（见第82—83页）。西斯莱人生的最后时光便是在莫雷度过的。

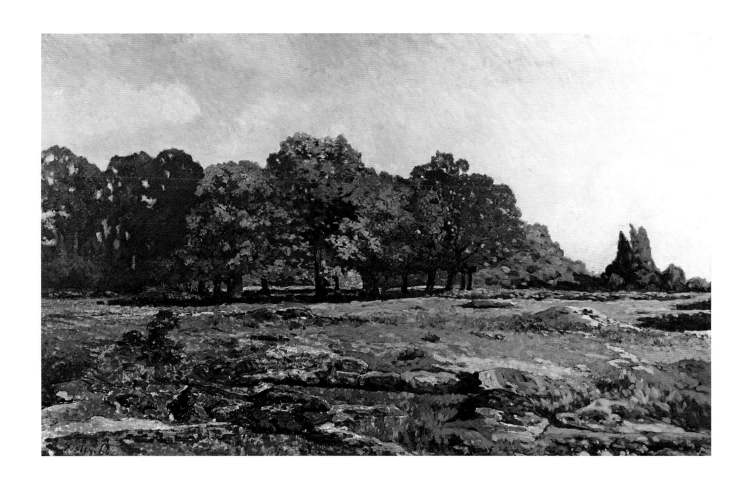

现场写生

　　最早为枫丹白露森林吸引的是巴比松派画家，包括夏尔-弗朗索瓦·多比尼和保罗·于埃。之后，西斯莱、雷诺阿和巴齐耶也来到枫丹白露森林，他们追寻着这一主题，直到找到令他们灵感迸发的景色。

　　这片森林树木繁茂，因其壮丽的景观而闻名。在左页画作中，空旷的前景将观者的目光吸引到中景处的树林上，开阔的视野更衬托出树木的宏伟英姿。西斯莱将画作的重心放在中景，仿佛这片美景马上就要从画框里挣脱出来。而右页这幅巴齐耶的画作则大不相同，画面中呈现的是高度结构化的景观，从近景的岩石到远景的树木，都遵循着对角线的构图。

　　在西斯莱的作品中，他强调色调之间的对比，运用渐变色和中间色调，使画面上的赭色、红色和绿色和谐地交织在一起。此外，这幅画超大的尺寸也令人印象深刻。19世纪70年代，艺术家逐渐放弃对这类巨大画幅的推崇，转而倾向于创作尺寸较小的画作。

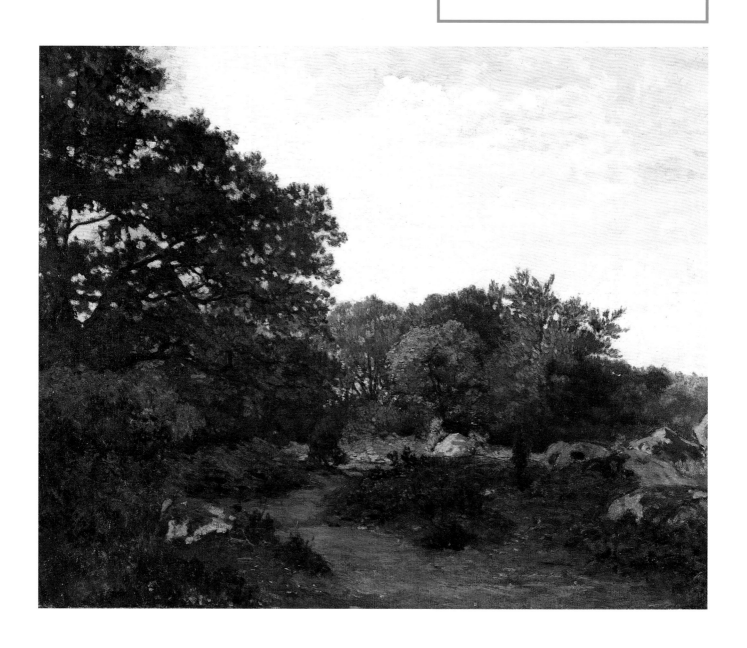

《 枫丹白露森林的边缘 》

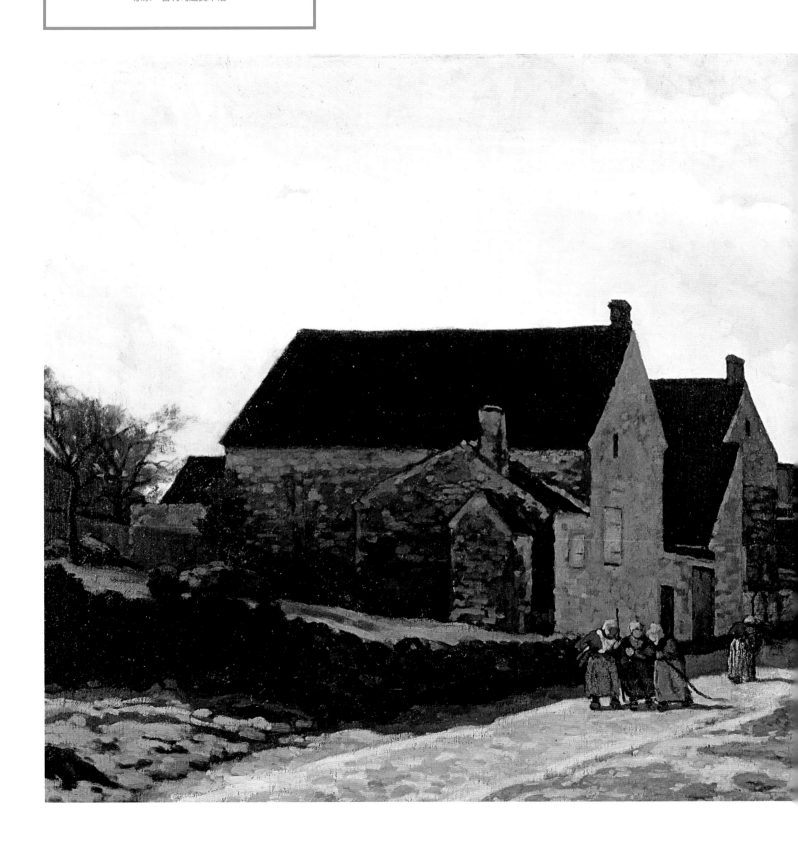

> "1866年，我寄到沙龙的两幅油画被接收了。
> 由于我在其中一幅画中加入了一些女性身影，
> 一位教会的评论家把我归到动物画家[1]的行列了。"
>
> ——西斯莱的信，1892年

乡村一瞥

在1866年的沙龙上，西斯莱共展出了两幅画，这幅是其中之一，另一幅是《枫丹白露附近的马洛特村道》。这两幅画作都是大尺寸作品，意在吸引公众的注意力。那段时间，西斯莱常来游览这个位于枫丹白露森林南缘的小村庄。在创作这幅画的前一年，西斯莱在朋友雷诺阿以及画家兼收藏家朱尔·勒克尔的陪同下，穿过枫丹白露森林，来到名为"安东尼妈妈"的客栈——这个客栈曾出现在雷诺阿的作品《安东尼妈妈的客栈》中。

得益于西斯莱的画作，马洛特不再是默默无名的村庄。这幅画创作于西斯莱的职业生涯早期，画面的结构有力，风格完美且构图平衡。画家将重点放在建筑上，在冬日微弱的阳光中，路面和房屋的石墙上光与影展开了角逐，村庄的街道则提供了透视的效果。

画中的人影清晰，这在西斯莱的画作中非常罕见。尽管如此，画家还是没有描绘出人物的五官：三个身着厚棉衣的小个子女人紧紧地靠在一起，正聊得起劲儿！一对夫妇背对观者，向远处走去。画面右侧，一个男人正在努力工作。

1. 法国有一类擅长描绘自然风景和动物的画家，常被归类为"风景画家兼动物画家"，但这位教会评论家的话本身带有歧视意味。

四季轮转

19世纪80年代，西斯莱搬到离卢万河畔莫雷不远的一个村庄——沃讷-纳东，后来又搬到枫丹白露森林附近的莱萨布隆，最后于莫雷定居，直到去世。对西斯莱来说，这些年可谓黑暗的岁月。画家的身体每况愈下：流感、风湿病和严重的身体劳损接踵而至。此外，西斯莱的经济状况也变得十分拮据，直到生命的终点，他的画作一直难寻买家。这种状况逐渐改变了画家的性情。由于健康原因，他去巴黎的次数越来越少，因此与印象派的朋友们见面也越来越少。

《沃讷-纳东的第一场雪》

1878 年　布面油彩画
高：49.2 厘米　宽：65.2 厘米
华盛顿　美国国家美术馆

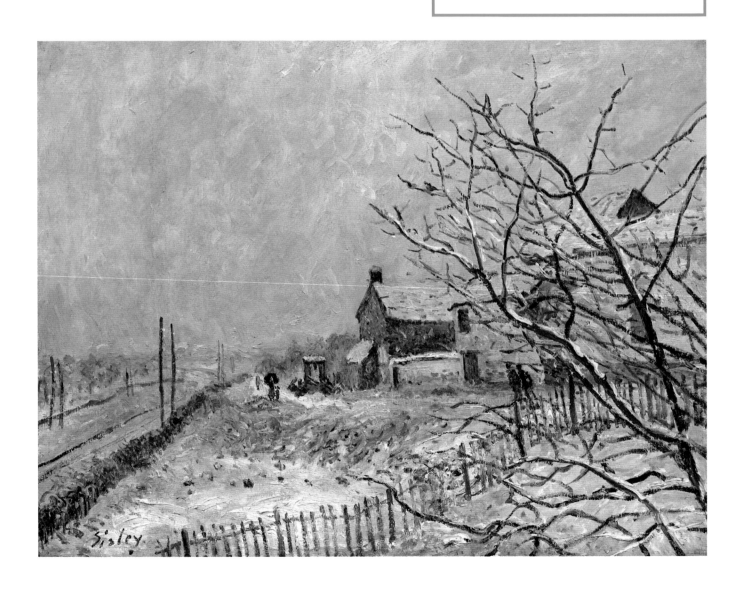

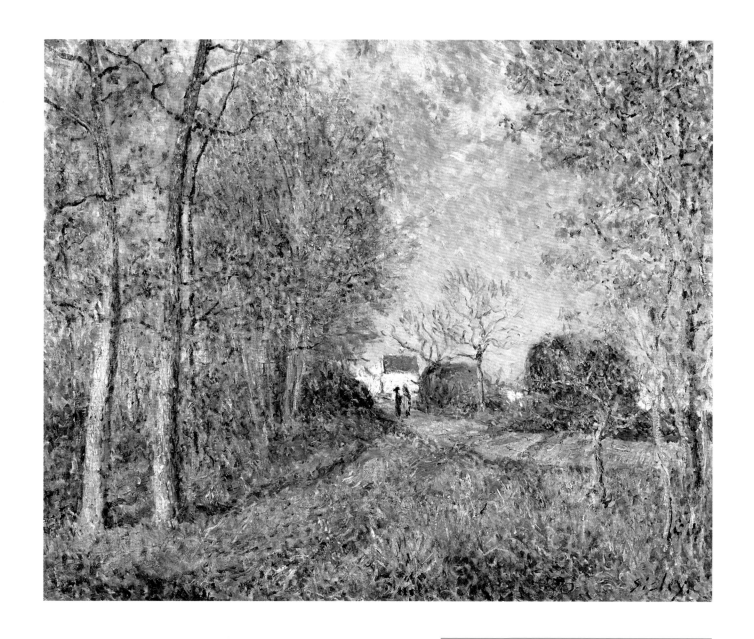

"　亲爱的迪朗-吕埃尔先生，您寄来的200法郎我收到了。　"
非常感谢。但这些还是不够……我打算尽快离开莫雷，
我的身体不太舒服……我打算去莱萨布隆，不远，
离这里也就一刻钟的车程，但是那里的空气好一些。

——给迪朗-吕埃尔的信，1883年8月24日

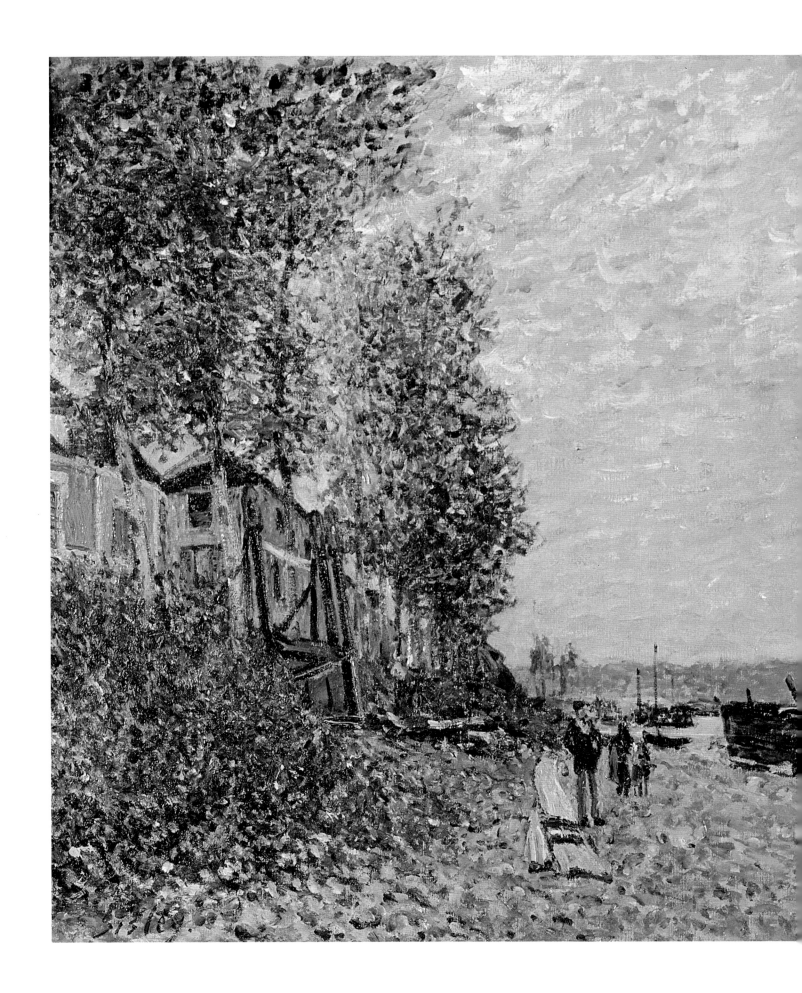

66 SISLEY 西斯莱

被多次临摹的画作

在距离巴黎约两小时车程的枫丹白露森林附近，西斯莱安顿下来。他习惯于在居住地附近寻找灵感，这一次，他对塞纳河和卢万河交汇处的小镇——圣马梅燃起了兴趣。

1882年11月4日，西斯莱、莫奈和艺术品经销商迪朗-吕埃尔共进午餐，讨论画家们接下来的展览。西斯莱倾向于举办集体展，他认为："……办集体展的话，每个人只展出几幅画，就能产生较大的影响，画展一定会成功。"不过，西斯莱的观点并未被另外两人接受，后来他举办的个展也远远算不上成功，生活更是捉襟见肘……但这并不妨碍他持续不断地作画，没有什么能让他放弃艺术创作。在这幅画中，一排白杨树耸立在卢万河岸，河面上有几艘船，船上的烟囱正冒着烟，烟雾弯曲的形状与前景中弯曲的线条形状相同。岸边高处的房屋和树木仿佛随时要倒向陆地一侧……地平线的位置很低，为天空留下了充足的空间，以便画家运用多样的笔法和丰富的色调。这幅秋景图的其余部分亦采用了丰富多样的笔触与色彩。

西斯莱的画作常有很多临摹的版本，这幅画也是被屡次模仿的对象。常有狡猾的经销商把赝品当作艺术家的原作进行销售。

《拖船，圣马梅的卢万河》

约1883 年　布面油彩画
高：54.5 厘米　宽：73.5 厘米
巴黎　小皇宫博物馆

两河交汇处

　　圣马梅位于塞纳河与卢万河的交汇处。无论是住在莱萨布隆，还是住在莫雷，西斯莱都经常前往圣马梅作画。由于地理位置特殊，各色船只常停泊于圣马梅，因此水手们常在这里聚会，为这个小镇带来了独特的氛围。西斯莱认真地观察圣马梅建造和修理船只的重要工地，一看就是几个小时。在左页这幅画中，他画了几艘船，位于中景的是一艘平底的驳船，船帮是黑色的，船尾则是白色和朱红色的。

　　西斯莱也描绘宁静的河岸景色。在右页这幅画中，色彩缤纷的房屋沿河而立：房屋连成一条斜线，与树木构成的斜线相交，灭点位于画面的右侧。路上的行人擦肩而过。一艘船在河面上平静地航行。

《圣马梅港的早晨》

1885 年　布面油彩画
高：38.4 厘米　宽：55 厘米

私人收藏

《6月，圣马梅的早晨》

1884 年　布面油彩画
高：54 厘米　宽：73 厘米
东京　普利司通美术馆

" 我重新开始工作了，
　　手上有几幅画（描绘河边的画）正在创作中……
 "

　　　　　　　　　　　　　　　　　　　——给迪朗-吕埃尔的信，1884年3月7日

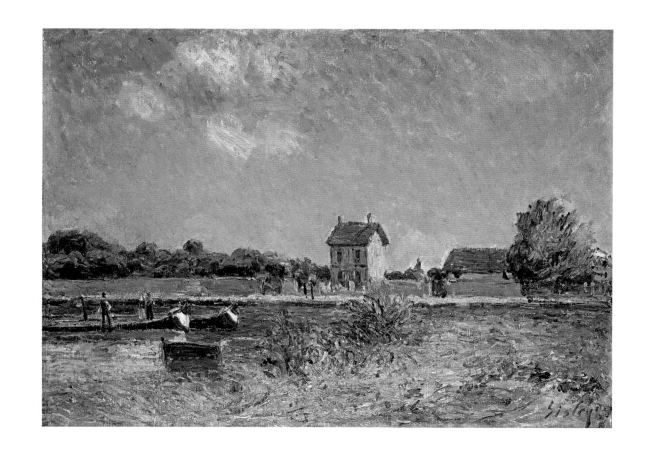

画，接着画，不停地画

　　1880年，西斯莱在卢万河畔莫雷定居。莫雷曾在他绘画生涯早期为他带来灵感，如今他又重新回到这里。也许，他会怀念与巴齐耶和雷诺阿等友人在枫丹白露森林旁愉快漫步的时光，但无忧无虑的日子总是短暂的。彼时的西斯莱年过四十，他必须挣够养活四个人（他与妻子以及两个子女）的钱，疲于奔波的日子没有尽头……

　　圣马梅距离莫雷不远，位于沃讷–纳东的对面。刚搬到卢万河畔莫雷没多久，西斯莱就重新拿起画笔，描绘与卢万河交汇的运河。从1885年起，西斯莱应迪朗–吕埃尔的要求，开始创作小画幅的作品——相比大画幅，小画幅的作品更容易找到买家。左页这幅明亮的作品因其鲜活跳跃的色彩而引人注目，其中运河河水的宝蓝色和房子屋顶的橙红色尤为突出。

　　在一个同样阳光明媚的日子，西斯莱描绘了右页画作中的卢万河畔美景。郁郁葱葱的绿色植物仿佛淹没了整个河岸，天空占据了相当大的比例。沿着卢万河两岸，两排杨树的枝干既为画面提供了构图上的垂直线条，也引导着观者的视线向远处延伸，直抵远景中莫雷的房屋。通过线条为画面创造景深感，这是西斯莱常用的绘画手法。

《莫雷，卢万河边》

1892 年　布面油彩画
高：60.5 厘米　宽：73.5 厘米
巴黎　奥赛博物馆

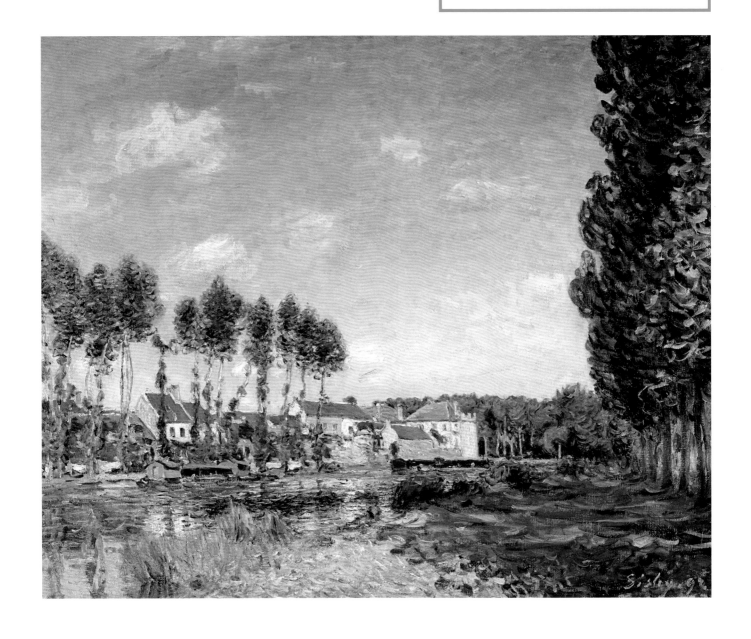

《圣马梅的卢万运河》

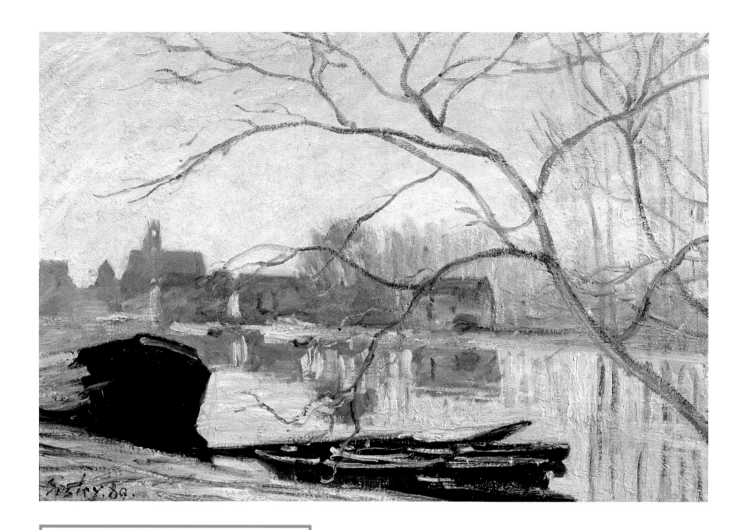

《卢万河，白霜》

1889 年　布面油彩画
高：37 厘米　宽：54 厘米
莱斯特　新沃克艺术博物馆

《冬日清晨，沃讷》

1878 年　布面油彩画
高：50 厘米　宽：81 厘米
私人收藏

冬日景致

　　在左页这幅描绘莫雷景色的画作中，西斯莱运用了淡紫色、灰色、黑色、粉红色和棕褐色层层递进的手法。画面右下角伸出一棵光秃秃的树，树干的枝丫蜿蜒前伸，占据了画面三分之二的空间——显然，这种画法是画家对日本版画技法的致敬。印象派画家很欣赏日本版画艺术，这一风格也在很大程度上影响了他们的创作——印象派艺术家在作品中常常借用日本版画的构图方法。在这幅风景画中，画家仅仅勾勒出教堂的外形特点，使其可以辨认，其余的建筑只是均匀地涂抹了颜色而已。画面中的冷色调恰如其分地反映出当时的天气——这是一个结了白霜的寒冷冬日，充满诗意。

　　其实在多年前，西斯莱就已创作出一幅同样饱含诗意美的作品，即右页这幅《冬日清晨，沃讷》。当时，画家在塞纳河以北的沃讷–纳东进行创作。同样是寒冷的季节，但这幅画描绘的是阳光明媚的冬景：在树枝和河岸构成的优美曲线之间，蓝色与红色相互碰撞、相互辉映。

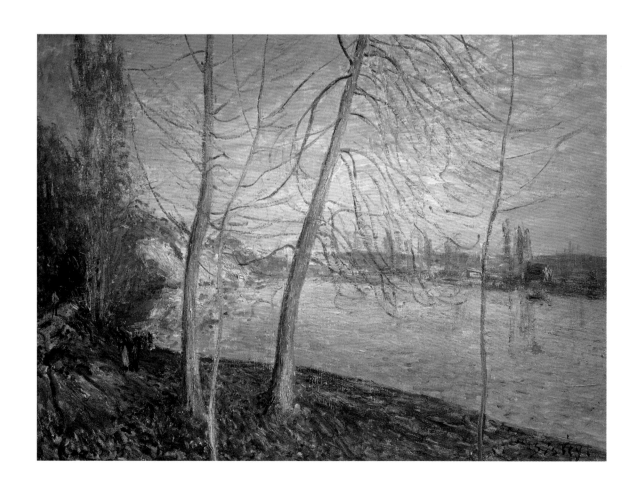

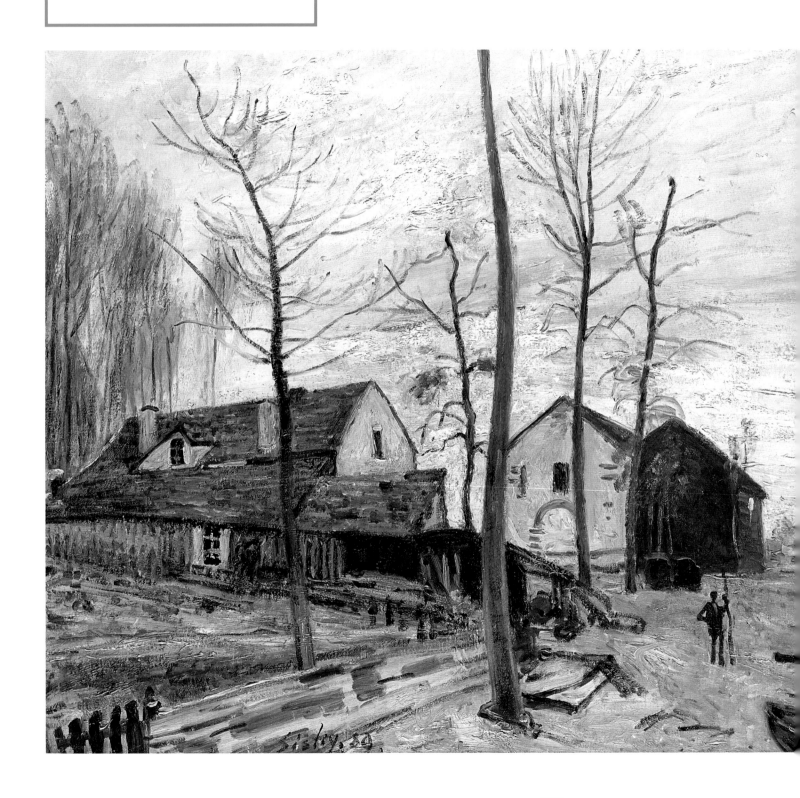

Sisley, 89

> "……毫无疑问，在莫雷的那段日子，
> 我在艺术上取得了有史以来最大的进步……
> 尽管我有意拓宽自己的创作领域，
> 但是我永远不会离开这个风景如画的地方。
>
> —— 给朋友阿道夫·塔维尼耶的信，1892年

不可或缺的磨坊

　　1883年至1891年，西斯莱为莫雷的磨坊[1]创作了将近十幅画作。这些磨坊环境状况堪忧，且噪音很大，因而常被安置在城市的郊区。莫雷的磨坊利用枫丹白露森林的橡树皮，生产一种天然的化学物质，即植物鞣质，供制革厂用来软化皮质。在卢万河畔莫雷的桥头，修建于15世纪的两座鞣革磨坊犹如桥墩一般向前伸出，仿佛要拦住河流似的。在桥的另一侧，河流下游矗立着始建于14世纪的格拉西奥磨坊。由于磨坊的产量远超当地的需求，当地逐渐将磨坊作为重要产业来发展，一直持续到19世纪末20世纪初。

　　描绘磨坊时，西斯莱选用了三种不同的颜色，构图十分严谨。一个人影站在水边，恰好位于这些建筑物和船只的中间。

1. 这里指的是鞣革磨坊。当时，为了生产皮革，法国的每座市镇都有制革工坊与鞣革磨坊，后者主要生产用于制革的植物鞣质。

《卢万河畔的干草堆》

1891 年　布面油彩画
高：66 厘米　宽：93 厘米
杜埃　沙特勒斯博物馆

风格与技巧

在晴朗的天空下

在这幅画中，干草堆由规则的长条笔触绘制而成，田野则是由短小、倾斜的笔触画就。田间的秸秆长短不一，仿佛波动的麦浪，与紧实稳固的干草堆形成了鲜明对比。干草堆位于画面的中央，十分引人注目。它的颜色并非单一的黄色，细看的话，它汇聚了白色、赭色、黄色、橙色、蓝色、紫色……西斯莱几乎把彩虹的每一种颜色都从调色盘中提取出来了。

关于画作中的天空，艺术家在描绘时比以往更游刃有余。宁静的夏日，天空无比澄澈。在柔和的蓝色映衬下，地面上的景物元素显得尤为明艳。

从西斯莱到莫奈，再到毕沙罗和吉约曼，干草堆反复出现在印象派画家的作品中。1891年5月，迪朗–吕埃尔展出了莫奈在吉维尼创作的干草堆系列，西斯莱曾欣赏过该系列作品。

1900年，作为阿道夫·塔维尼耶的藏品，《卢万河畔的干草堆》在乔治·珀蒂画廊出售。在当时的销售目录中，对这幅画的描述是："在蓝天下，在田野中央，一座干草堆的圆顶上发出金色的光芒。背景处，在一片绿意之后，是一座小镇，镇上的房顶铺着红色的瓦片，教堂的钟楼高高耸立。平静的蔚蓝天空中，几片白云飘过。"

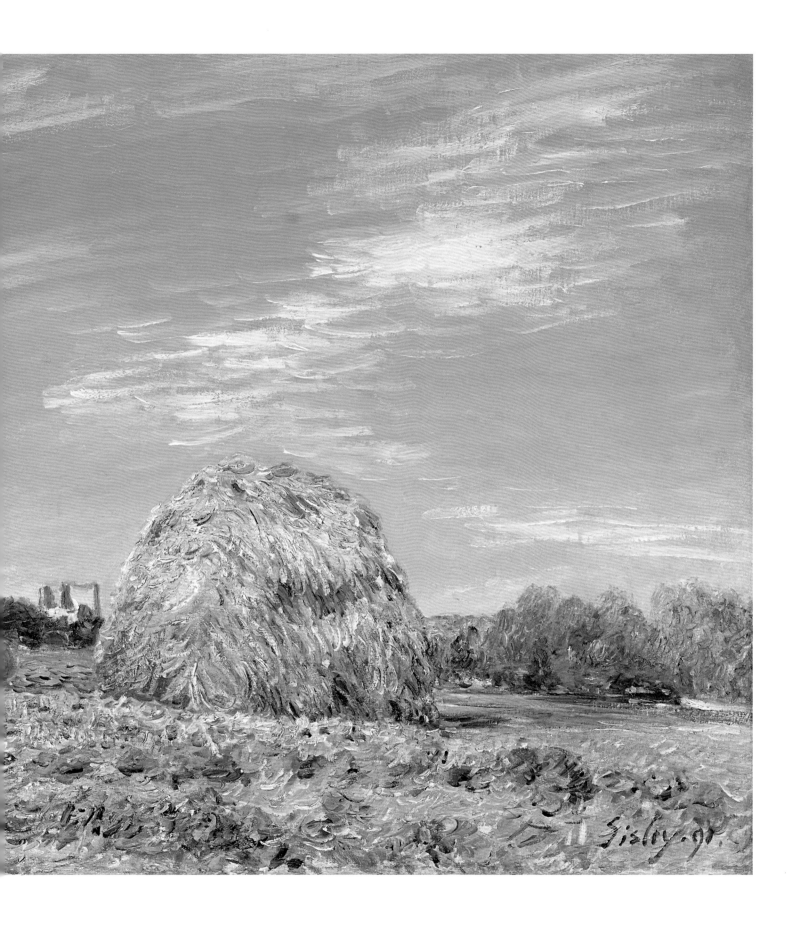

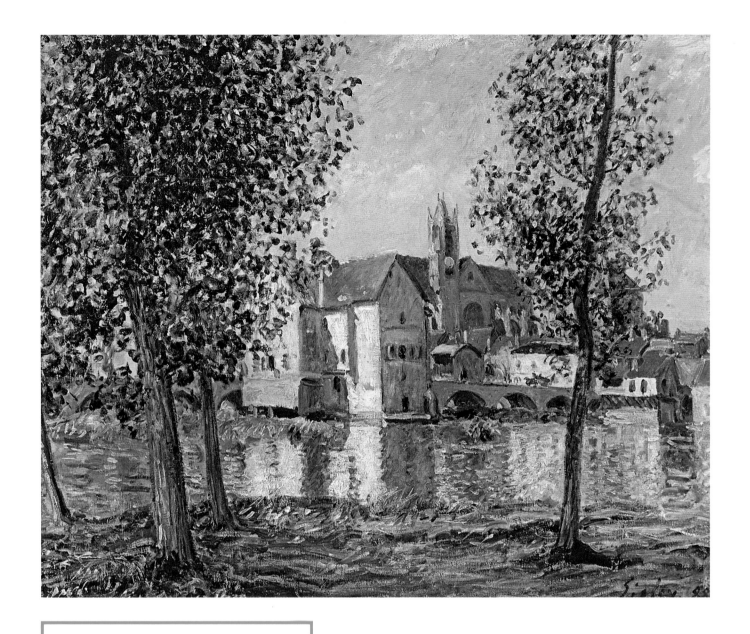

《卢万河畔莫雷，朝阳》

1888 年　布面油彩画
高：60.5 厘米　宽：73.5 厘米
私人收藏

> " 画家在秋天离开这片美景，到春天的时候再回来。 "
> 他的莫雷，他的卢万河，他的磨坊，在春天重新焕发生机。
> 生机勃勃的光线，让古老的石头也散发光彩。
>
> ——古斯塔夫·热弗鲁瓦《西斯莱》，1923年发表于《今日人物》期刊

最后的住所

　　到了19世纪90年代，尽管身体严重劳损，西斯莱仍不停地作画。他描绘了许多莫雷的美景。有时，他两次作画的位置仅相距几米。左页这幅画可分为四个维度：几棵高大的树木矗立在绿草如茵的卢万河岸，波光粼粼的卢万河，以教堂为主、包含桥梁和浅色房屋的建筑群，以及色调细腻透亮的天空。前景的河岸以及水面上的倒影由短小的水平方向的笔触刷就，建筑则以均匀的颜色、丰富的色调描绘。此外，西斯莱还用色粉颜料创作了数幅风景画。在这些作品中，城镇建筑总是由快速的笔触完成。卢万河畔莫雷是西斯莱与妻子长眠的地方。1911年，镇上为西斯莱竖立了一座纪念碑，碑上写道："西斯莱常常把画板架在河边的战神广场上。"

《卢万河畔莫雷》

约1890 年　纸面色粉画

私人收藏

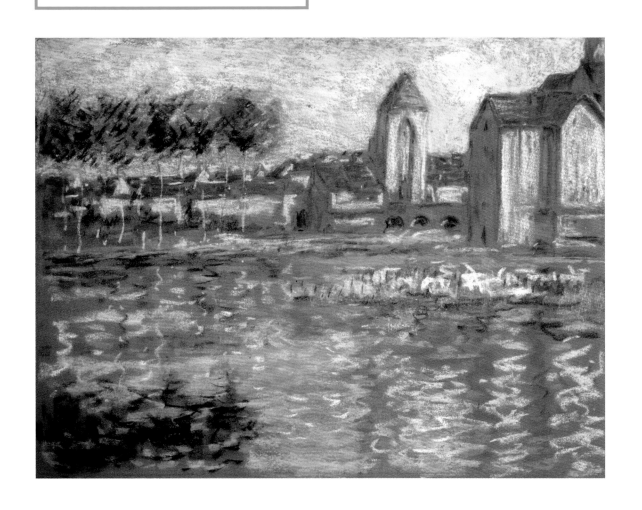

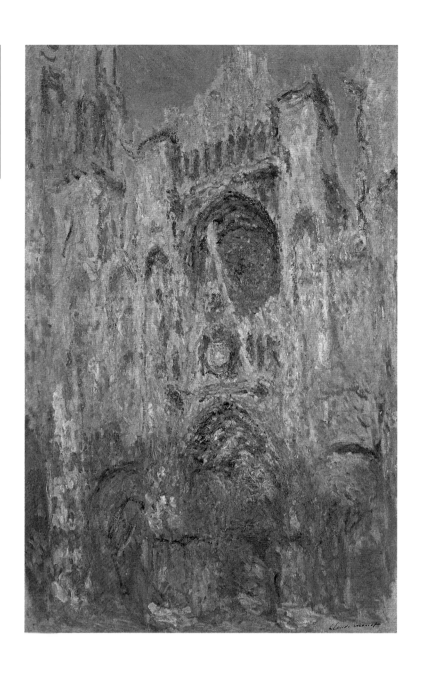

莫奈
《鲁昂大教堂，光的效果，傍晚》

1892 年　布面油彩画
高：100 厘米　宽：65 厘米
巴黎　马蒙丹莫奈美术馆

灵感与影响
微妙的色彩

1893年，西斯莱开始创作一系列以莫雷教堂为主题的风景画。该系列的创作历时一年，目前已知共有14幅，视角均是从西北方看向莫雷教堂。这一年，西斯莱前往鲁昂，拜访朋友弗朗索瓦·德波，也许他是从德波口中听说了莫奈描绘鲁昂大教堂（该系列创作于1892—1894年）的事情，并因此受到了启发。莫奈在创作时主要关注光线作用在建筑不同部位上的效果，他所描绘的建筑近乎抽象。而西斯莱与其不同，他将教堂本来的面貌展现出来：教堂右侧是喷泉和市场，左侧是教堂路。在这幅现藏于鲁昂美术馆的画中，教堂仿佛被一分为二，下半部分笼罩在阴影中，上半部分则沉浸在阳光下。在湛蓝如洗的天空的衬托下，画面中的光线看起来更加耀眼。西斯莱侧重于描绘建筑的结构，而莫奈则将建筑结构消融于光线之中……

《莫雷教堂（烈日）》

1893 年　布面油彩画
高：65 厘米　宽：81 厘米
鲁昂　鲁昂美术馆

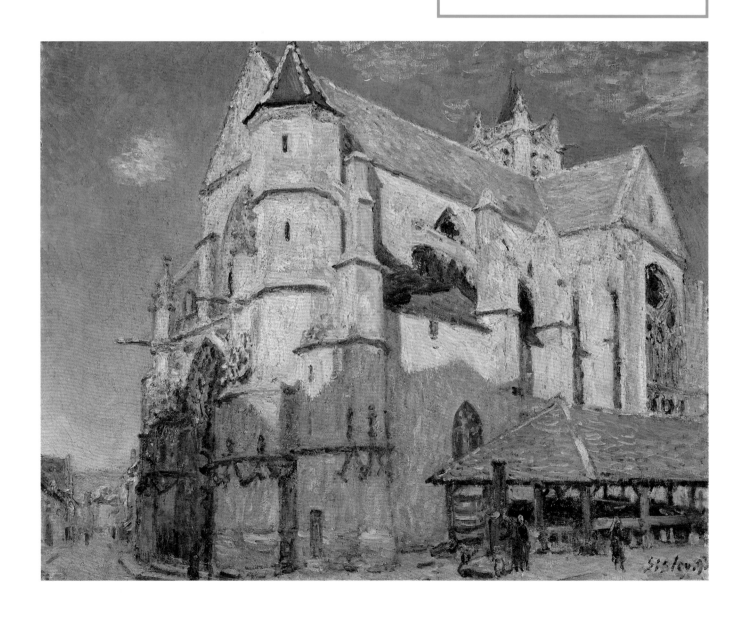

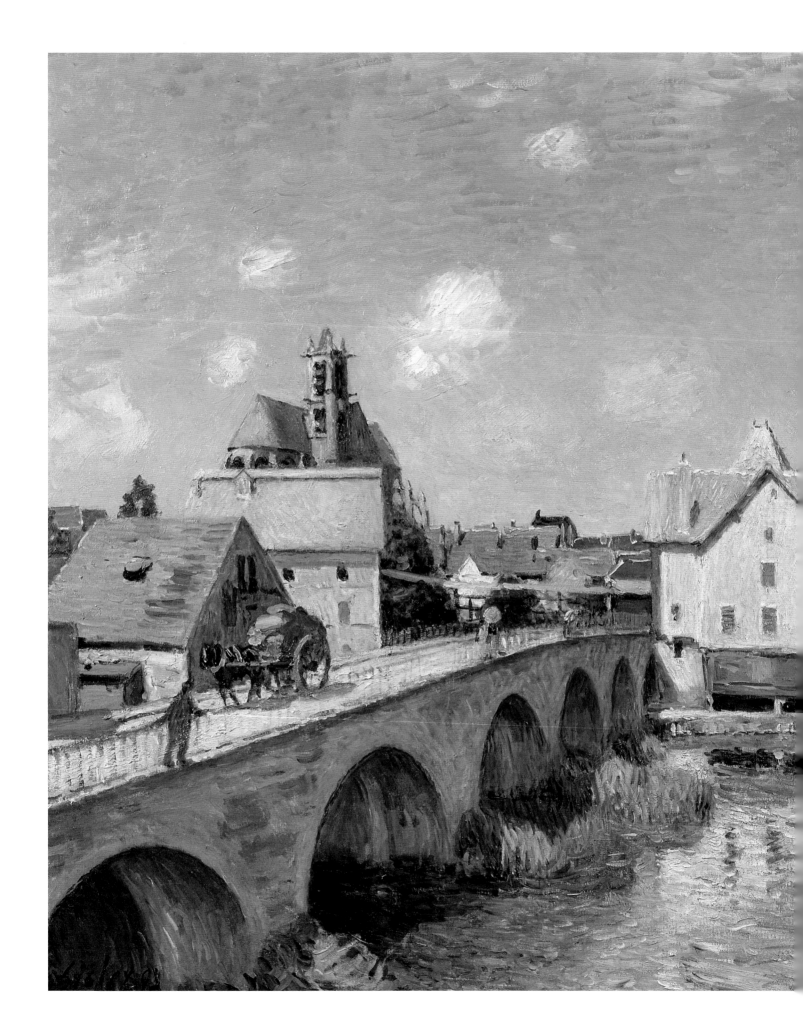

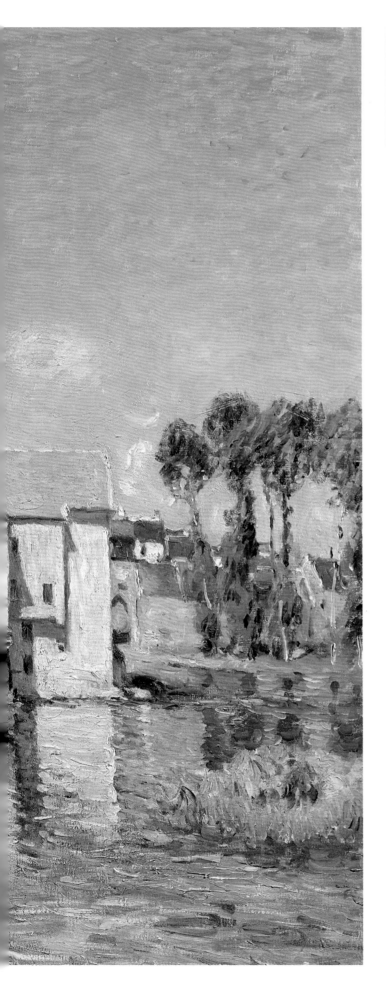

反复出现的主题

　　西斯莱画过许多版本的莫雷桥，这一幅可能是其中最亮眼、最吸引人的。西斯莱被誉为"莫雷的大师"，这幅无处不流动着透明光晕的画就是对这一美名最有力的支撑。画家用柔和的色调描绘蔚蓝的天空，并点缀了几片轻盈透亮的云朵，还用精准细腻的手法描绘建筑，建筑表面的石头仿佛镶了一层金光（尤其是桥边的普罗旺彻磨坊），建筑倒映在卢万河珠光色的河面上，泛出蓝色、白色和粉色的光。桥身是一条伸向画布中心的曲线，桥上的栏杆则需要观者去想象，因为西斯莱只用了非常轻的笔触将其勾勒出来。

　　桥上，一辆满载干草的马车正好经过，由此可知此时正值美丽的夏季。整幅画面沐浴在犹如世外桃源的和谐氛围里。

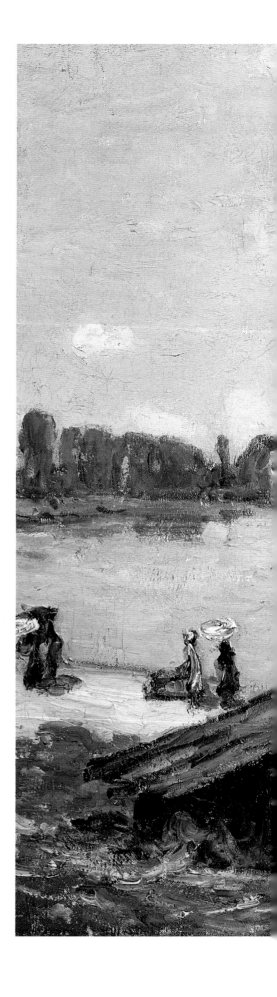

思索与演变

　　1896年，西斯莱的画法与用色发生了变化，但是他长久以来一直关注的主题没有改变，即天气的效果、季节的渲染以及一天当中特定的时刻。西斯莱开始尝试宽阔的河面与无垠的天空之间新的构图方式，排列的树木如屏障一般，随着河岸的曲线，将水面与天空斜向隔开。画面的色调变暗了，画家将色调定在灰色、丁香紫色和淡紫色之间，清淡且柔和。树林映在水中的倒影可以看出一些抽象的意味，而前景中的小屋以及岸上的人影则属于写实的元素，与前者相互平衡。

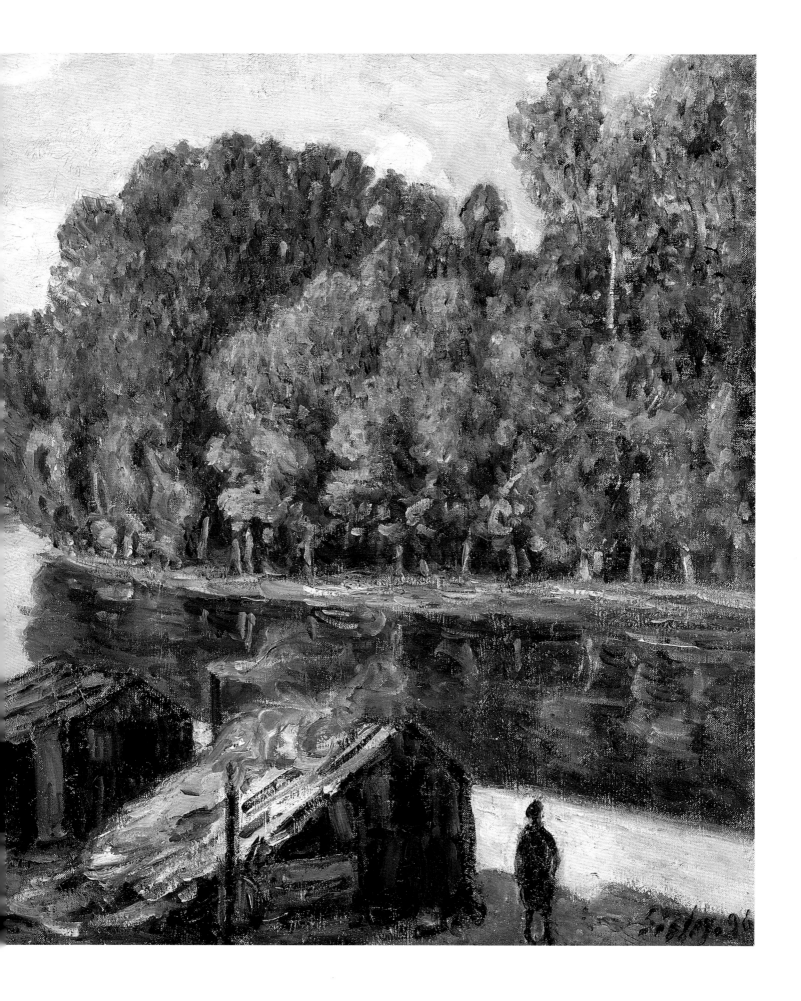

从枫丹白露到卢万河畔莫雷

《 卢万河畔的鹅群 》

约1896 年　纸面色粉画
高：30 厘米　宽：40.5 厘米
鲁昂　鲁昂美术馆

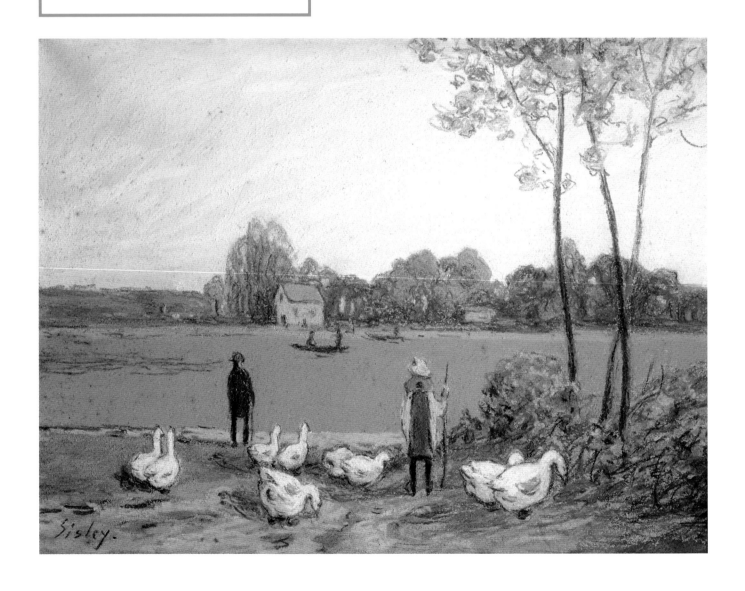

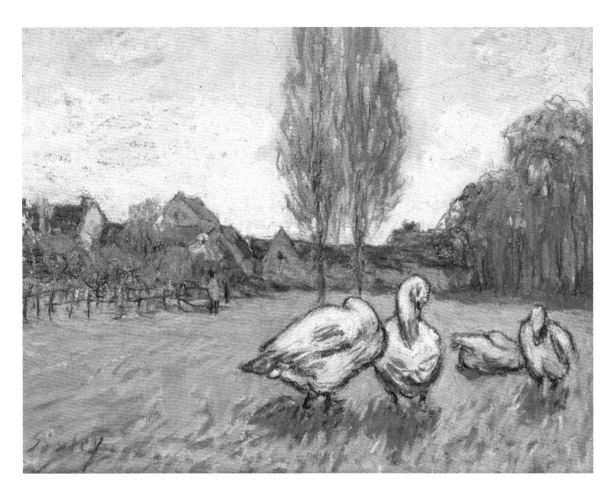

《鹅》
创作年份未知　纸面色粉画
私人收藏

动物写生

　　西斯莱的作品绝大多数是油画，也有几幅色粉画。印象派艺术家德加、马奈等人对色粉作画技巧进行了改进，以符合时代的要求。西斯莱在晚年时期尤其喜欢用色粉作画，最常画的主题是鹅。创作左页这幅色粉画时，西斯莱去了卢万河边。在他的笔下，绿色的植被、蓝色的河水以及洁白的鹅毛都呈现出丝绒般的效果，这些色块颜色均匀且轮廓清晰。画家在牧鹅姑娘的帽子和树木的叶子上点缀了一点黄色，为整体偏冷色调的画面增添了一丝温暖的气息。水面是由大色块厚涂而成，天空则是由细长的线条薄涂呈现。前景中，右侧的几棵树构成了画面的场景，而树的线条又为整个画面提供了发挥的空间。

　　在右页这幅色粉画中，牧鹅姑娘不见了，只剩下前景中几只曲线优美的鹅。背景处站着一个男人，他正望向远方……

↘ D

SISLEY　　　　西斯莱

英格兰，寻根之旅

西斯莱的父母都是英国人，而他生于法国、长于法国，最终却没能获得法国国籍。西斯莱的一生中三次前往英国，分别是1874年、1881年和1897年（这也是他最后一次旅行）。1881年，西斯莱游览怀特岛，但由于他的画具没能从巴黎寄过来，他只能空手而归，没有带回一幅海岸美景！1897年就不一样了，他在威尔士停留了三个月，其间一心作画。他熟练地变换观察角度，开展色彩试验，如《珀纳斯的悬崖，傍晚，退潮》和《布里斯托尔海峡，傍晚》（分别见第92页、第93页）。面对波澜壮阔、变幻莫测的大海，西斯莱心潮澎湃。在其生命的最后一年半时间里，尽管病痛缠身，身体每况愈下，西斯莱依旧用画笔将自己面对大海的感受呈现在作品中。

英格兰，寻根之旅

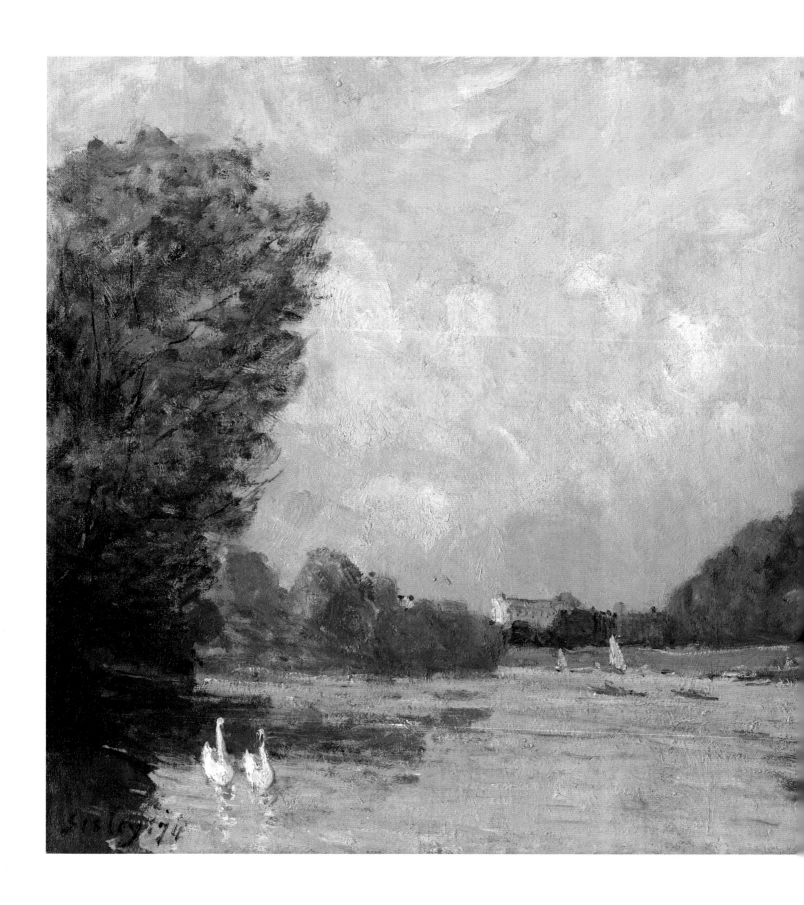

SISLEY 西斯莱

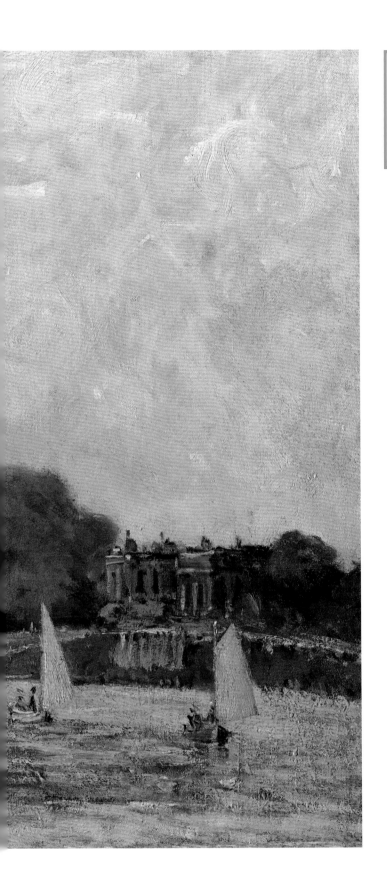

《汉普顿宫旁的泰晤士河》

1874 年　布面油彩画

高：38.1 厘米　宽：55.2 厘米

威廉斯敦　克拉克艺术学院

生活多美妙

　　1874年6月，西斯莱前往英国度假。他这次旅行的经费是由男中音歌唱家让–巴蒂斯特·富尔提供的，作为交换，他将赠送对方几幅作品。他在英国一直住到了10月，最终完成了17幅画作。当时，西斯莱住在汉普顿宫附近，他在给一位友人的信中说，汉普顿宫和东莫尔西一样都是"可爱的地方"。画中的田园风光带给人无尽的宁静感。在泰晤士河畔，西斯莱观察着水面上的风景，画面右侧有两艘小帆船在平稳地前行，仿佛在表演芭蕾舞一般。小船后面就是砖石结构的汉普顿宫。画面前景的左侧，两只天鹅静静地浮在水面上。西斯莱重点描绘了水面与天空之间灵动闪耀的光，有蓝色的、粉色的和淡紫色的……对面的河岸绵延伸展，汉普顿宫岿然矗立。小船穿梭于水面上，随波起伏，船帆构成的垂直线条为画面增加了节奏感……

《珀纳斯的悬崖，傍晚，退潮》

1897 年　布面油彩画
高：54.4 厘米　宽：65.7 厘米
加的夫　威尔士国家博物馆

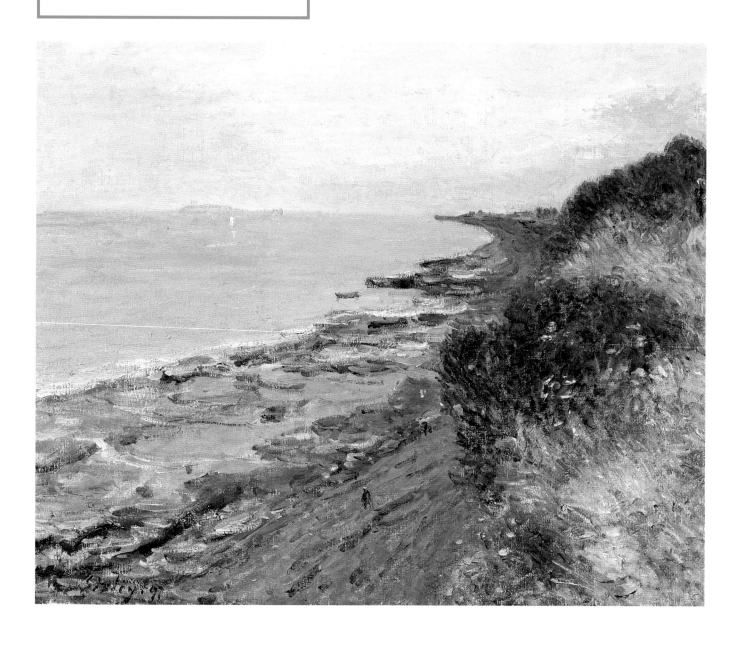

淡紫色的交响曲

　　在58岁之前，西斯莱从未画过大海。直到去世前两年，他才在英格兰南部迷人海景的启发下创作出一批作品。1897年6月，弗朗索瓦·德波即将前往英国南部出差数月。彼时，德波已是西斯莱的朋友，并收藏了西斯莱的几幅作品，他建议西斯莱一同前往英国，西斯莱欣然接受。在伦敦短暂停留后，他在威尔士加的夫附近的珀纳斯安顿下来。这一次在英国逗留期间，西斯莱创作了20幅画作，其中一些画作的标题和构图都很相似。西斯莱背着画板，沿着山坡上的一条小路，很快就能到达海边。

　　在左页这幅画作中，画家将目光投向沙丘和莱弗诺克岬角，地平线上隐约可见斯蒂普岛。为了表现悬崖，西斯莱使用了厚涂技法：植被仿佛在狂风中摇曳，呈现出橙黄色、蓝色、绿色等各种色调。与之相反，天空中虽然有云，但画家也只是平滑地涂了一层颜料而已。整幅画面沉浸在由淡紫色、深紫色和蓝色组成的氛围中，就连悬崖顶部投下的大片阴影也是这个色调。画面中海水的水位较低，说明正处于低潮期。艺术史学家已经推断出这幅作品创作的时间段：1897年7月21日至25日。前景中，悬崖的斜坡上可以看见一个人影，在他前方，另有一个用黑色线条简单勾勒的人影。右页这幅画与左页这幅几乎是在同一位置画的，不过右页这幅所使用的紫色调更深，笔触更为粗犷……

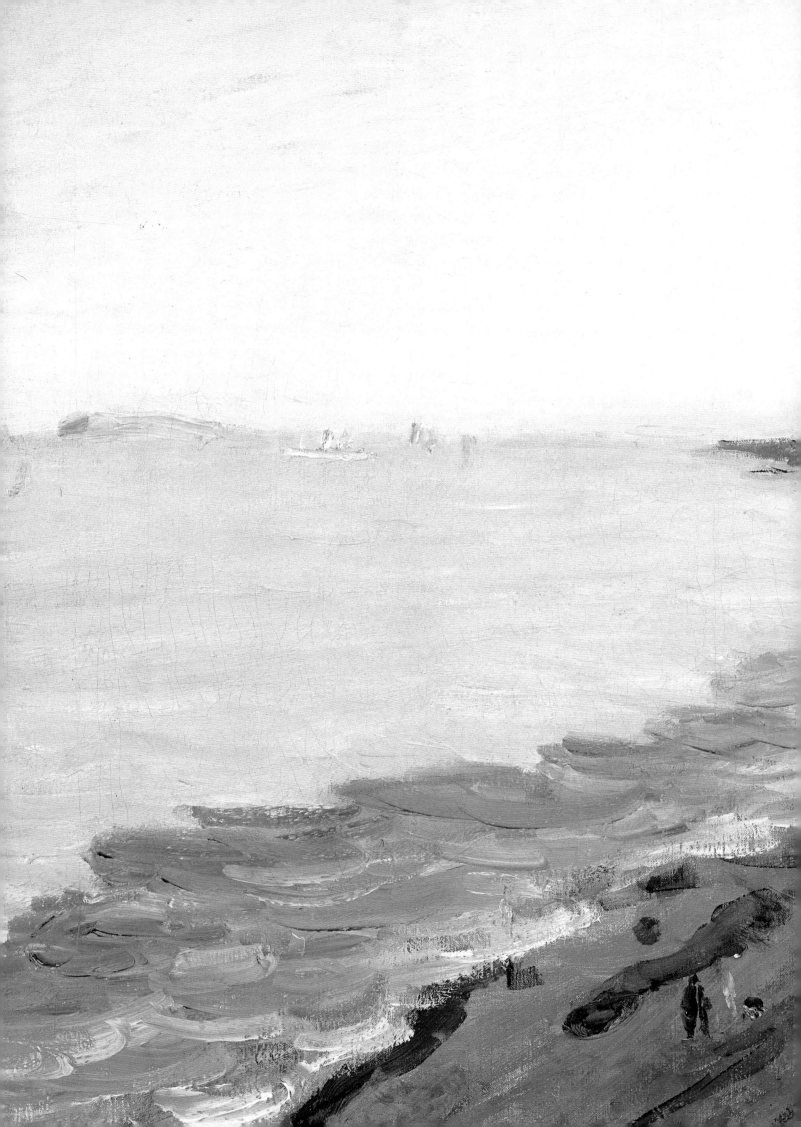

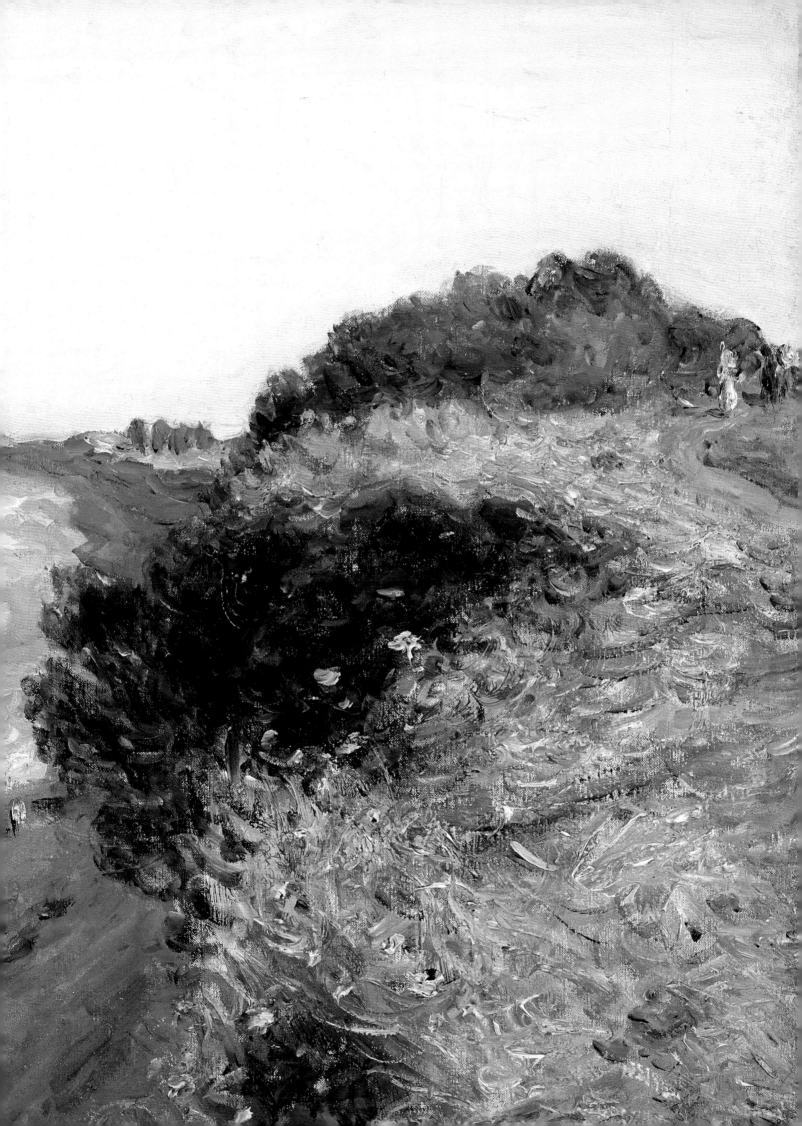

女士湾 [1]

离开珀纳斯后，西斯莱来到朗兰湾。这片海湾因悬崖林立、景色壮观而令人称奇，从画中描绘的女士湾的岩石海岸可见一斑。西斯莱就住在悬崖边的奥斯本酒店，他在酒店里就能欣赏到平静的海面与陡峭的岩石构成的壮景。为了描绘早晨的女士湾，画家来到一处面向女士湾的海角，这样既可以最大限度地接近并观察女士湾的景色，又能为他的画作提供一条构图上的界线，从而划分出多个独立的区域。前景处，画家用区别明显的颜色刷出纵向的条带，这些色带构成了画面的对角线。画面左下角覆盖着厚厚的油彩，浅色的沙丘由长长的笔触绘成。

沙丘脚下，西斯莱用寥寥几笔描绘了一群游泳者。海滩上是大片的深紫色、淡紫色和粉红色，悬崖在海滩上投下一条水平方向的阴影。画面中部偏下的位置是供游泳者更换衣服的两个小房间，看起来不太稳固。其正对着的海面看起来风平浪静，但悬崖下向洋的一侧却是波涛汹涌，在礁石上激起硕大的浪花，浪花由非常有力的厚涂手法呈现。远处，海面和天空一片平静，画家用大笔触一扫而过。在右页这幅画中，西斯莱将目光拉近，注意力放在海边散步的人身上。

1. 现名为罗瑟斯莱德湾，也被称为小朗兰湾，是朗兰湾东端的一片小海滩。退潮时，它与朗兰湾相连；涨潮时，它成为独立的海滩。

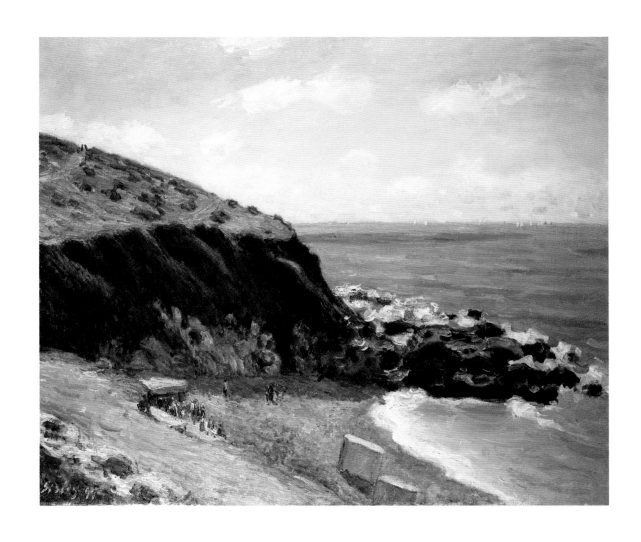

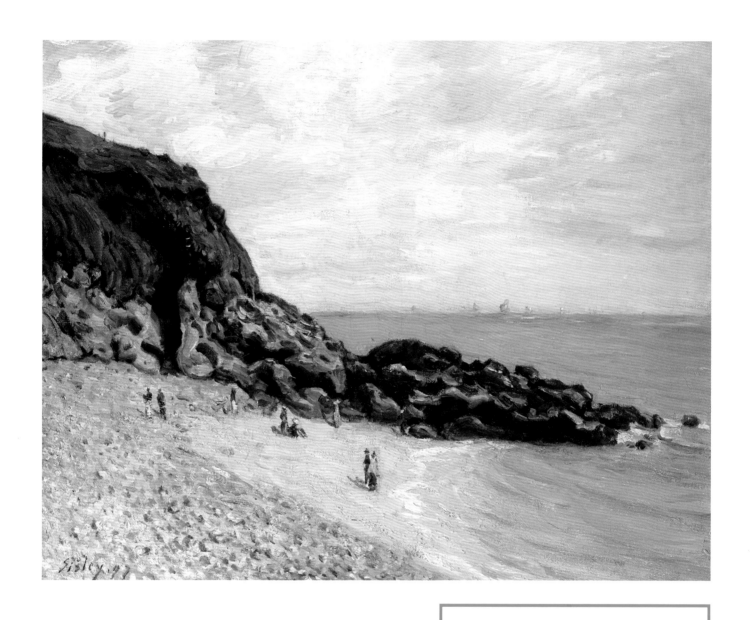

《朗兰湾》

1897 年　布面油彩画
高：65 厘米　宽：81 厘米
私人收藏

《女士湾，朗兰湾，早晨》

1897 年　布面油彩画
高：65 厘米　宽：81 厘米
私人收藏

海边一瞥

　　有时只需用几支铅笔，就可以营造出某种氛围……在这幅充满诗意的风景画里，各种元素一一呈现：粗糙的岩石、渔民、游泳的人以及更衣用的小屋——小屋可保护游泳者的隐私。19世纪末，这些小屋都装备了轮子，这一现象被西斯莱这幅珍贵的画作记录了下来。类似这样的信息可以帮助我们很好地还原那个时代的景象，只可惜西斯莱没能在海边多待一会儿！

　　西斯莱与妻子一起，从下榻的奥斯本酒店向下走，只需几步便可到达海滩。他在这里创作了数幅与这幅画相近，但背景是斯纳普勒岬角的作品。这幅画的下方还有题词："致M. 詹金斯先生，朗兰湾留念，真诚的西斯莱。"

　　在英国期间，西斯莱享受了长时间的户外活动，但他的风湿病并没有因此好转。这时的他还不知道，这一次他在祖辈生活过的岛上所度过的时光是他此生最美好的时光。回到法国后，他的幸福生活也随之结束：其妻于1898年因癌症去世，次年，他亦因癌症而离世。

> 《朗兰湾》
>
> 1897 年　纸面彩色铅笔画
> 高：15.5 厘米　宽：24 厘米
> 私人收藏

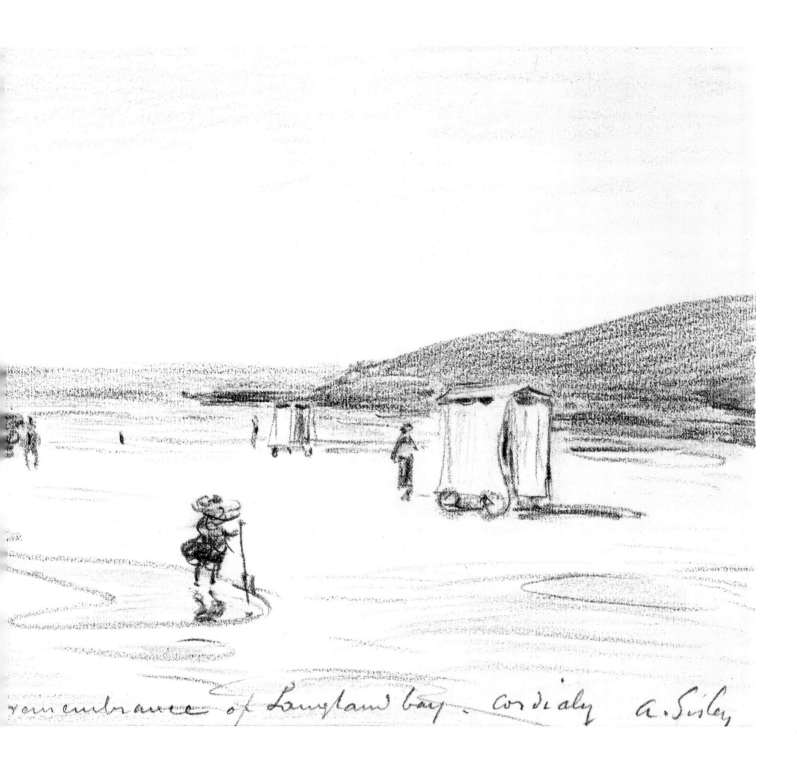

remembrance of Langland bay. cordialy a. Sisley

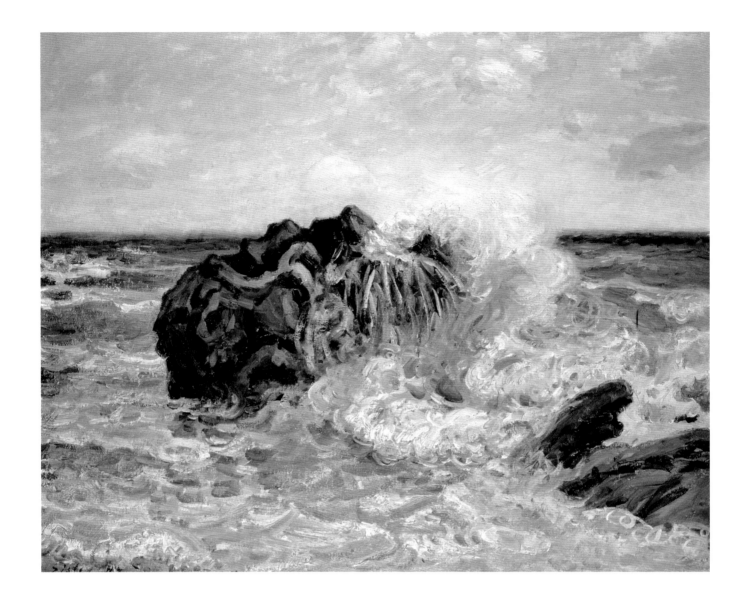

海浪奔涌

左页画作中，所有的海水都冲向中间的斯托尔岩[1]，岩石周围产生大量泡沫。海浪来势汹汹，试图冲破这前进道路上的"绊脚石"，却都被岩石击碎了。西斯莱拿起画笔，意欲展现海水在礁石面前对峙博弈的场面，他用粉色、紫色、蓝色和白色的条纹来描绘海浪，海浪砸在岩石上像烟花一样爆开，落在岩石右侧，变成泡沫，落下，有力地、厚重地交叠在一起。

用相互冲突的颜色来展现自然胜景，这并不是西斯莱常用的手法。为了更好地突出岩石的粗糙感，他用油画笔蘸着黑色和紫色的油彩来描绘岩石。岩石的坚不可摧突显了海浪的徒劳，而海浪一波又一波，周而复始地冲击着岩石……

这幅作品让人联想到莫奈在大约十年前于美丽岛上创作的一些海景画。在莫奈的画中，汹涌的海浪在岩石四周冲刷撞击，画面的色彩强烈，仿佛空气都跟着震动起来。

1. 西斯莱所下榻的酒店附近海域的一块岩石。西斯莱对这块石头非常着迷，描绘了这块岩石在涨潮与退潮时不同时间段的样子。

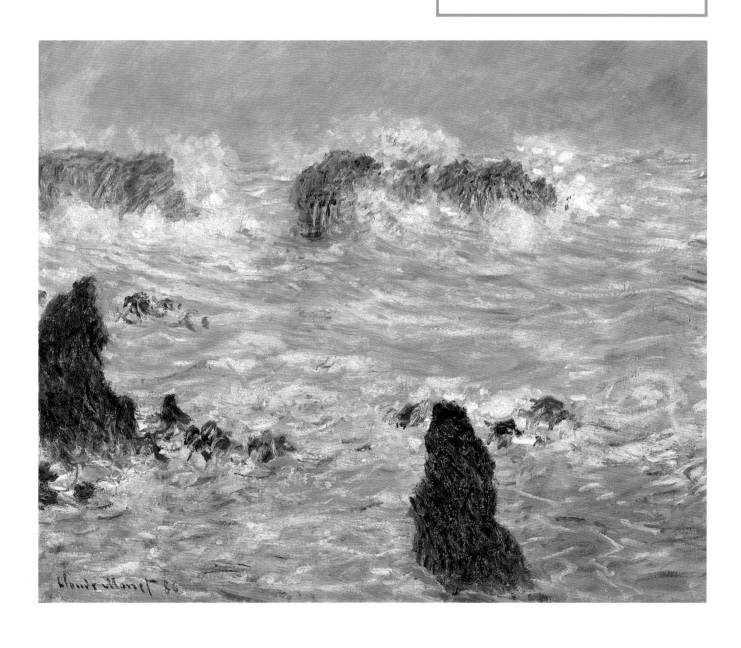

《海浪：女士湾，朗兰湾》

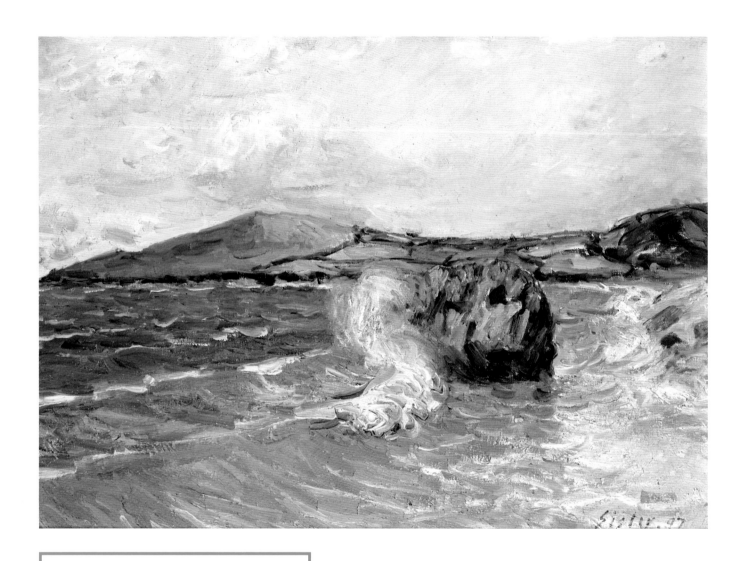

《女士湾，威尔士》

1897 年　布面油彩画
高：46 厘米　宽：61 厘米

鲁昂　鲁昂美术馆

充满奇思妙想的
风景画

从这幅作品可以看出，西斯莱的绘画技术已经到了炉火纯青的地步。画中还透出了西斯莱的一些奇思妙想，这在他的作品中非常少见，因此有些人认为这是他最具分量的艺术遗产。当时西斯莱已经病重，他需要极大的勇气才能在户外一站就是好几个小时，直到抓住自己想要的主题。

海浪由画家精心调出的绿色和紫色绘制而成。在坚硬岩石上撞得粉碎的海浪，在岩石周围变成一团团打转的水花。背景处低平和缓的悬崖与这些形似弯刀的海浪形成鲜明的对比。这些海浪冲向岩石，最终成为涌动的泡沫。前景中，海浪冲刷着沙洲，色调逐渐向赭黄色过渡。画家运用流畅光滑的笔触，渲染出了美妙绝伦的透明效果。

弗朗索瓦·德波在英国经营煤

矿，多亏他来英国出差，西斯莱才有了这次难忘的经历。在这次旅行期间，画家正式迎娶了他的终身伴侣欧仁妮·莱斯库泽克，并公开承认两个孩子的身份。后来，德波向鲁昂美术馆捐赠了西斯莱创作于1897年的数幅画作。

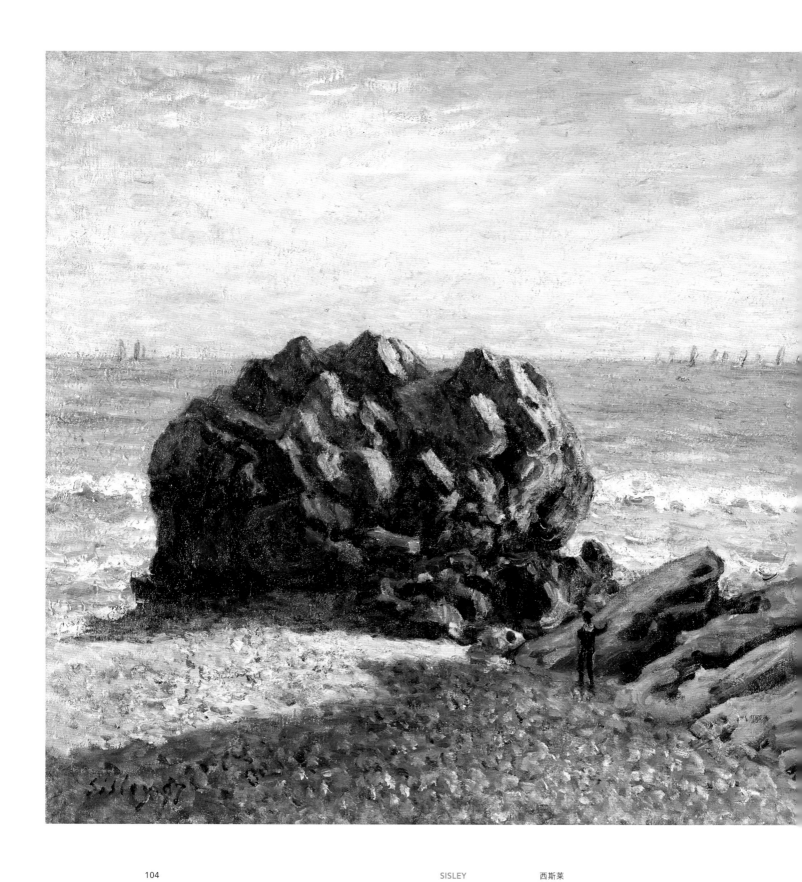

　　　　　　　　SISLEY　　　　西斯莱

"
我来这里已经五天了。
与珀纳斯相比，这里是另一番天地，更多变、更辽阔。
大海很美，景物很有意思，
但是……你不得不想办法应对这里的大风。
我之前不知道会有这种问题，但我习惯了，我已经找到了办法。
"

——给塔维尼耶的信，1897年8月18日

《斯托尔岩，女士湾，傍晚》

1897 年　布面油彩画
高：65.5 厘米　宽：81.5 厘米
加的夫　威尔士国家博物馆

风格与技巧
宁静的夜

在写给朋友阿道夫·塔维尼耶的一封信中，西斯莱对比了珀纳斯的风景和眼前的风景，他对两处的风景同样喜欢……西斯莱从奥斯本酒店的房间就能看见画中的这块岩石，他被这块巨大的岩石迷住了。这幅画描绘的是夏日傍晚时的岩石北侧，巨岩沐浴在余晖中，有一部分被照亮了，另一部分则处在阴影之中，同处阴影之中的还有背对观者的人。这一幕夏日傍晚的场景，西斯莱又一次使用了对比画法：岩石的厚重感与天空的轻盈感形成鲜明的对比。天空映在柔和的蓝色海水中。远方的地平线上，几艘帆船正扬起风帆。

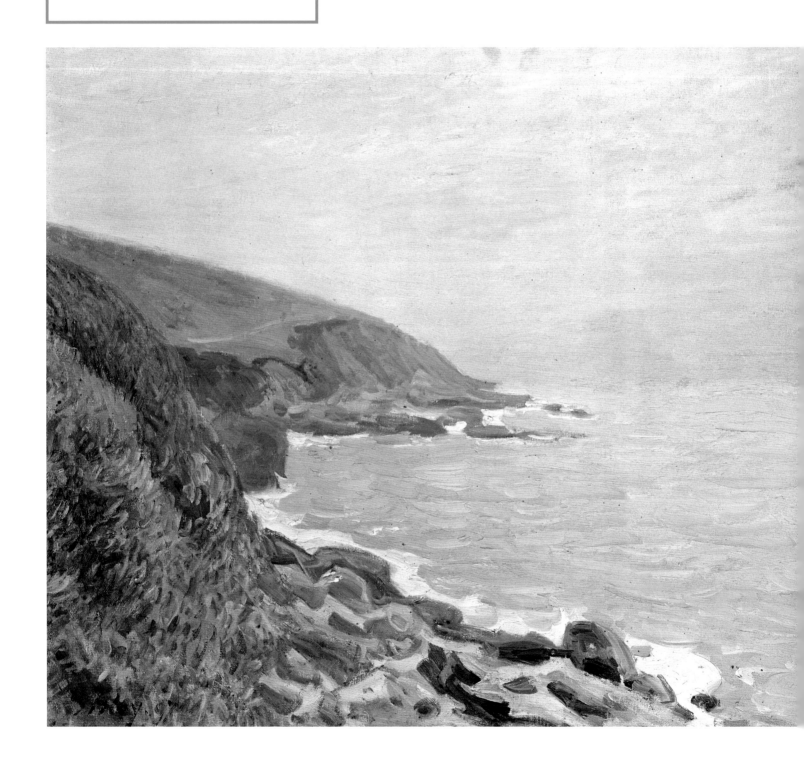

> " 头脑简单且自作聪明的人会不懂装懂地认为，
> 印象派的画不过是一分钟就能画一张的速写而已。
> 事实上，这些画非但不是单纯的草图，
> 反而是慢慢沉淀和酝酿的产物。
> 西斯莱跟印象派的朋友们一样，动用了全部的知识与技巧，
> 只为留住生活中新鲜、迷人的某一瞬间。
> 这样的瞬间随时随地都会发生，
> 而印象派画家做的事正是将这样的一瞬凝结在画布之上。 "
>
> ——古斯塔夫·热弗鲁瓦《西斯莱》，1923年发表于《今日人物》期刊

唯有自然

在英国期间，西斯莱曾多次描绘女士湾的景色。悬崖峭壁、成堆的礁石与海浪的对峙，为女士湾创造了独特的造型美。在不同的天气情况下，甚至是一天之中的不同时刻，海浪的状态都会有所不同：或是惊涛拍岸，或是风平浪静。

在这幅画中，西斯莱选用了以灰色、蓝色、绿色、淡紫色和白色为基础色的一系列丰富的色调，并减少了一些笔触：一条蜿蜒的白色长丝带，这是冲上岩石的浪花；与之相呼应的是，中景处的悬崖上有一条羊肠小道。此时此刻，没有人能分散画家的注意力，他专注地凝视着眼前的自然景观，他的眼里唯有自然。画面的左下角，坚固有力的岩石犹如超脱尘世一般。画面右侧，天空与海洋仿佛融为一体。

从英国归来后，弗朗索瓦·德波从西斯莱处获得此画。后来，德波向鲁昂美术馆捐赠了许多艺术品，这幅画也是其中之一。

西斯莱

约1895 年

画家年表

1839 年　10 月 30 日，英国纺织商人威廉·西斯莱和费利西娅·塞尔的儿子——阿尔弗雷德·西斯莱于巴黎出生。

1857—1860 年　西斯莱被其父送往伦敦，跟随叔父学习经商，但他没有表现出经商的天分。

1861 年　西斯莱立志成为一名画家。他从父亲那里获得了经济支持，进入夏尔·格莱尔的画室学画，并在这里结识了雷诺阿、巴齐耶和莫奈。

1862—1863 年　西斯莱首次游览枫丹白露森林，住在沙伊和马洛特。

1865 年　西斯莱在马洛特遇见毕沙罗和莫奈。在巴黎，他与雷诺阿共用一个画室。

1867 年　6 月 17 日，西斯莱的女友玛丽·阿代拉伊德·欧仁妮·莱斯库泽克生下儿子皮埃尔。

1869 年　1 月 29 日，两人的第二个孩子出生，即女儿让娜·阿代勒。

1870 年　8 月，由于普鲁士军队的进攻，西斯莱在布吉瓦尔租的工作室被毁，他随后前往巴黎避难。9 月，法兰西第三共和国宣告成立。西斯莱因为父亲破产，经济状况变得拮据。

1871 年　11 月 26 日，西斯莱的第二个儿子雅克出生，但于次年 2 月夭折。

1872 年　2 月，西斯莱与莫奈都住在阿让特伊。春天和夏天，他去了拉加雷讷新城。秋天，他搬到卢沃谢讷附近的瓦桑。迪朗–吕埃尔第一次购买了他的作品。

1874 年　西斯莱参加了第一次印象派画展。7—10 月，他游览英国，从伦敦到汉普顿宫，再到东莫尔西。冬天，他搬到马尔利勒鲁瓦的阿布勒瓦街 2 号。

1877 年　西斯莱的画作难觅买家，经济状况堪忧。2 月，他不得不离开马尔利勒鲁瓦，前往塞夫勒寻找更便宜的住处。11 月 8 日，收藏家欧仁·米雷组织活动帮助西斯莱出售画作。

1880 年 年初，西斯莱搬到巴黎东南部卢万河畔莫雷附近的一个村庄——沃讷-纳东。

1882 年 3 月，西斯莱第四次也是最后一次与印象派画家共同参展。9 月，他搬离沃讷-纳东，前往卢万河畔莫雷。

1883 年 西斯莱大部分时间都在病中度过，尽管已经多次向迪朗-吕埃尔借钱，但他依旧一贫如洗，后来搬到了莱萨布隆。

1885 年 迪朗-吕埃尔建议西斯莱创作小尺寸的画作，更利于销售，但西斯莱依旧极度贫困。

1887 年 迪朗-吕埃尔成功售出西斯莱的画作，其中部分画作在乔治·珀蒂画廊找到了买家。

1888 年 法国政府首次向西斯莱订购一幅画作，即《9 月的清晨》（1887 年），订购价为 1000 法郎。

1889 年 西斯莱申请加入法国国籍，但没有成功。11 月，西斯莱离开莱萨布隆，前往卢万河畔莫雷，并住在教堂广场附近。

1891 年 迪朗-吕埃尔在纽约的画廊举办了莫奈与西斯莱的画展。西斯莱批评迪朗-吕埃尔偏袒其他印象派画家，并与之决裂。西斯莱将个人作品委托给乔治·珀蒂等几位经销商。西斯莱搬到卢万河畔莫雷的蒙马特尔街 19 号，这里是画家生前的最后一个住所。

1892 年 布松-瓦拉东画廊购买了西斯莱的三幅画作。

1893 年 西斯莱游览鲁昂，拜访了实业家和收藏家弗朗索瓦·德波。布松-瓦拉东画廊举办了西斯莱的作品展，为西斯莱赢得了阿道夫·塔维尼耶的长篇褒奖文章。

1894 年 1 月，西斯莱参加布鲁塞尔举办的二十人社展；同年，纽约、旧金山和维也纳都举办了他的个展。夏天，他前往鲁昂，创作风景画。

1897 年 1 月，西斯莱筹备了一场涵盖他整个职业生涯的大型展览，共展出 146 幅油画和 5 幅色粉画。2 月，该展览在乔治·珀蒂画廊举办，广受好评。夏天，在弗朗索瓦·德波的劝说下，西斯莱携家人前往英国度假三个月。8 月 3 日，在法国驻加的夫领事馆，西斯莱本人承认了皮埃尔和让娜是他的孩子。8 月 5 日，他在加的夫市政厅与相守了三十多年的伴侣欧仁妮·莱斯库泽克正式结婚。秋天，西斯莱一家回到莫雷。

1898 年 西斯莱饱受神经痛的折磨。他再次提出入籍申请，但直到他去世后，入籍流程才真正完成。10 月 8 日，他的妻子因癌症去世。西斯莱身患相同病症，且病情在 11 月时恶化。

1899 年 1 月 21 日，西斯莱自知命不久矣，他让莫奈来到自己的病床边，请求他帮忙照顾自己的儿女；1 月 29 日，西斯莱在卢万河畔莫雷与世长辞，长眠于这座小镇。5 月 1 日，西斯莱的两个孩子以"西斯莱的画室"为名举办了一场拍卖会。

图书在版编目（CIP）数据

西斯莱：风景至真 / (法) 勒妮·格里莫著；吕梦
莹译. -- 北京：北京联合出版公司, 2023.6
　（纸上美术馆）
　ISBN 978-7-5596-6815-8

Ⅰ.①西… Ⅱ.①勒… ②吕… Ⅲ.①西斯莱(
Sisley, Alfred 1839-1899) – 绘画评论 Ⅳ.①J205.565

中国版本图书馆CIP数据核字(2023)第060311号

SISLEY: La vérité du paysage
©2019, Prisma Media
13, rue Henri Barbusse,
92624 Gennevilliers Cedex
France

西斯莱：风景至真

作　　　者：[法] 勒妮·格里莫
译　　　者：吕梦莹
出 品 人：赵红仕
责 任 编 辑：张　萌
策　　　划：北京地理全景知识产权管理有限责任公司
策 划 编 辑：董佳佳　田轩昂
特 约 编 辑：林　凌
营 销 编 辑：王思宇　石雨薇
图 片 编 辑：李晓峰
书 籍 设 计：何　睦　李　川
特 约 印 制：焦文献
制　　　版：北京美光设计制版有限公司

北京联合出版公司出版
（北京市西城区德外大街83号楼9层　100088）
北京联合天畅文化传播公司发行
北京雅昌艺术印刷有限公司印刷　新华书店经销
字数：60千字　635毫米×965毫米　1/8　印张：14
2023年6月第1版　2023年6月第1次印刷
ISBN 978-7-5596-6815-8
定价：98.00元